版面

設計學

なっとく
レイアウト

Flair──著

前言

想要向誰傳達某種內容而製作印刷品時，最重要的就是「易於傳達的版面設計」。

那麼，什麼是易於傳達的版面設計呢？

本書將比較成功範例與失敗範例，解說因應元素和傳達的狀況不同而有所變化的各式各樣編排手法。

首先，是關於版面設計基礎的編排手法。從過往就被利用於建築與繪畫的傳統構圖開始，介紹版面設計基礎中不可不知的編排設計技巧。

除此之外，還有為了正確傳達資訊所必要的「文字」、照片、插圖、統計圖表、表格等視覺性傳達資訊的「視覺設計」、想要傳達意象的掌控、讓觀看者在無意識下受到引導的「配色」等，將這些版面設計上不可或缺的要素，以及各種性質和使用上的重點，從基本到應用，淺顯易懂的進行解說。

並且，本書在每個單元中，還會介紹多個專業設計師所執行版面設計時的實際案例。這裡所介紹的實例，若不是刊載於頗受好評的設計解說書 ── 『沒有刊載在教科書上 設計・編排 專業的儀式 實例III（教科書には載っていない　デザイン・レイアウト　プロの流儀　実例III）』上的案例，就是適合本書單元而精選出來的。藉由參考專家的實例，各位對於版面設計的效果應該會更為融會貫通喔！

版面設計，是什麼？

緑と赤の野菜のチカラ

アスパラガス
疲労回復、体力増強に効果の高い、アスパラギン酸を豊富に含んでいることで有名です。そのほかにもビタミンCや□
ム、カルシウム、亜鉛、鉄、葉酸なども含まれていま□

ブロッコリー
ビタミンCやミネラル、カリウム、カルシウムを多く□
作用も強く、1年を通じて入手しやすい野菜です。食□
く含むので、日常食としてとりいれたい野菜です。

にんじん
β－カロテンが多く含まれています。1本で1日に必□□□□テンが充分にとれます。生でも加熱しても食べやすく、和洋食問わず、様々な料理に使えるのもありがたいところです。

トマト
トマトの赤い色はリコピンという色素で、強力な高酸化作用があります。カリウムや有機酸も含まれるので、血液の浄化作用があります。うまみ成分も多く含まれるので、とても重宝します。

　所謂的版面設計※，指的就是在某個空間上進行配置。覺得總是有點困難嗎？其實在你生活的周遭，就有很多接觸版面設計的場合。比如說，決定房子裡各空間中家具的擺放位置，也是一種編排；都市建設中決定市公所、商店、學校、住宅等區域布局，也是一種編排。

　本書將介紹如海報、傳單、手冊等，為了更加正確的傳達內容，而如何在版面設計上下功夫。印刷品的元素是文字情報以及照片、插圖、圖表之類的圖案，各有不同的性質，要如何處理，有必要好好的斟酌考量。

　前述的家具配置與都市建設中，最重

所謂版面設計就是
"淺顯易懂地傳達"

每個蔬菜分別介紹，且綠色和紅色蔬菜縱列整理配置的範例。照片並非直接使用原圖，而是做了部分裁切。僅僅只是將文字和照片的格式統一而已，就能把想要傳達的內容變得簡單容易理解。

要的考量為「易於生活」。這裡的「易」指的是方便容易的意思，此外，「易」也有「簡單」的意思。編排設計時，考量到這個「易」是最為重要的出發點。那麼，印刷品的版面設計最重要的「易」是什麼呢？答案就是「易於理解」。

換句話說，將元素配置呈現使人容易了解這件事，即是優秀版面設計的條件也不言過。

※版面設計，據說原來是[lay out]＝[lay(動詞)＋out(副詞)]，表示「擴散」、「設計」等等的文字，再由此所衍生出[layout(名詞)]的。

版面設計的任務是？

引導映入眼簾的順序沒問題、元素的強弱也很合理，但卻完全感受不到魅力。各個元素欠缺思考，以及顏色過多是原因之一，但更重要的原因是缺乏整體展現。

　　版面設計不只是要讓內容淺顯易懂而已，還有更重要的任務。這任務會依據編排的內容或媒體、傳達的對象（目標客群）而有所不同。

　　例如商品的廣告，目的要讓該商品更加廣為人知，提升銷售業績；電影或展覽的海報或傳單，要讓更多觀眾蒞臨捧場；雜誌則是要讓讀者能愉悅地獲取到有益的資訊，感到有趣的話會願意再度閱讀，各有各的重要任務。

　　不論哪個的任務，都可說為了讓看到版面設計的人留下好的印象。因此，氛圍的展現和資訊的傳達方法都有必要花費心思。寧靜的氛圍、速度感、具衝擊性的表

版面設計的任務是
"讓觀看者心情動搖"

大膽地統一使用顏色，可以感受到整體感。照片的強弱也有大有小。文字內容詳細地考量配置，對整體意象的創造有所貢獻。

現等，有各式各樣的演繹手法。在這當中要尋找出最適當的展現，版面設計就非常重要了。

　　仔細地考量目標傳達對象的狀況，目的是讓其能感到共鳴。利用文字的編排、照片的配置、配色等等所有方法，倘若能動搖憾動觀看者的心情，版面設計的任務就算達成了。

CONTENTS

本書的使用方法

本書內容將解說版面設計中的有效手法、文字、照片或插圖等等的視覺、配色等，希望讀者能夠知道的基本知識。本書所介紹的35個項目，皆是進行版面設計時的必要條件。

各項目中，首先比較成功和失敗範例，掌握視覺上的效果，然後再使用易於理解的圖表，進行範例版面設計手法的解說。除此之外，為理解專業設計師如何活用該設計手法，將再介紹數個實際設計案例。

版面設計手法與元素處理方法上的成功範例與失敗範例

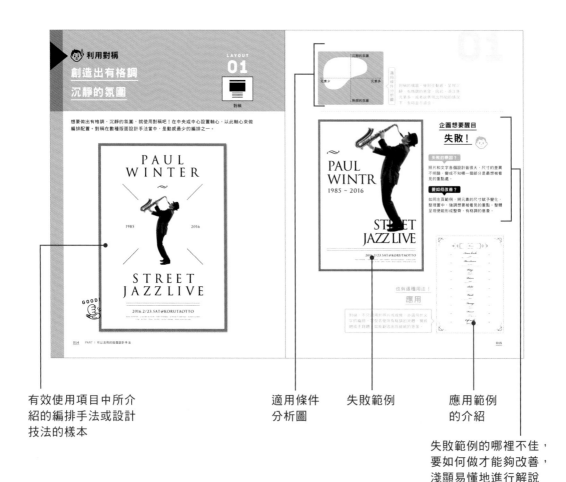

有效使用項目中所介紹的編排手法或設計技法的樣本

適用條件分析圖

失敗範例

應用範例的介紹

失敗範例的哪裡不佳，要如何做才能夠改善，淺顯易懂地進行解說

版面設計手法與元素處理方法上的解說與實例介紹

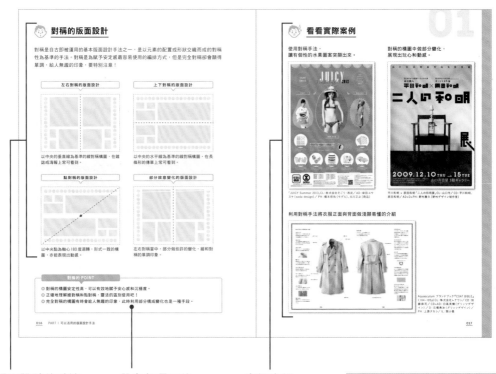

版面設計的手法
與元素處理方法
的解說

舉出各項目的
重點介紹

實例介紹

本書中所用的省略符號

CL：委託客戶／CD：創意總監／
AD：藝術總監／D：設計師／PH：
攝影師／IL：插畫師／C：文案編
寫者／E：編輯／HM：髮型彩妝／
ST：造型師

PART 1

可以活用的
版面設計手法

你知道版面設計有數種形式與手法嗎？
在此章節中，介紹進行版面設計時立即可運用的編排手法。
學習這個章節以後，要將元素配置在哪裡，
如何配置等，將不再需要煩惱。

 利用對稱

對稱

創造出有格調
沉靜的氛圍

想要做出有格調、沉靜的氛圍,就使用對稱吧!在中央或中心設置軸心,以此軸心來做編排配置。對稱在數種版面設計手法當中,是動感最少的編排之一。

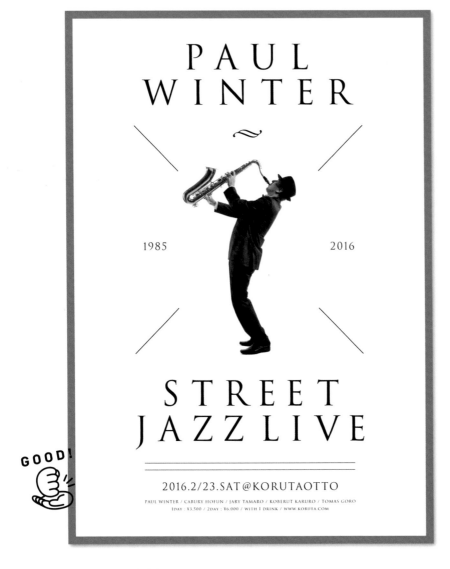

沉靜的氛圍

元素少　　　　　元素多

熱鬧的氛圍

對稱的構圖，會封住動感，呈現沉靜、有格調的意象。因此，須注意元素多、或者欲表現出熱鬧的情況下，有時並不適合。

PAUL
WINTR

1985 ~ 2016

STREET
JAZZ LIVE

2016.2/23.SAT @KORUTAOTTO

PAUL WINTER / CABURY HOFUN / JARY TAMARO / KOBERUT KARURO / TOMAS GORO
1DAY : ¥3.500 / 2DAY : ¥6.000 / WITH 1 DRINK / WWW.KORUTA.COM

企圖想要醒目
失敗！

失敗的原因？

照片和文字各個設計皆很大，尺寸的差異不明顯，變成不知哪一個部分是最想被看見的重點處。

要如何改善？

如同左頁範例，將元素的尺寸賦予變化，整理置中，強調想要被看見的重點。整體呈現便能形成整齊、有格調的意象。

也有這種用法！
應用

對稱，不只適用於照片或視覺，亦適用於文字的編排。字型若使用有格調的宋體、襯線體或手寫體，就能創造出高級感的意象。

 # 對稱的版面設計

對稱是自古即被運用的基本版面設計手法之一，是以元素的配置或形狀交織而成的對稱性為基準的手法。對稱是為賦予安定感最容易使用的編排方式，但是完全對稱卻會顯得單調，給人無趣的印象，要特別注意！

左右對稱的版面設計

以中央的垂直線為基準的線對稱構圖，在雜誌或海報上常可看到。

上下對稱的版面設計

以中央的水平線為基準的線對稱構圖，在長條形的傳單上常可看到。

點對稱的版面設計

以中央點為軸心180度迴轉，形式一致的構圖，亦能表現出動感。

部分故意變化的版面設計

左右對稱當中，部分做些許的變化，緩和對稱的單調印象。

對稱的POINT

◎ 對稱的構圖安定性高，可以有效地賦予安心感和沉穩度。
◎ 正確地理解線對稱和點對稱，靈活的區別使用吧！
◎ 完全對稱的構圖有時會給人無趣的印象，此時利用部分構成做變化也是一種手段。

看看實際案例

使用對稱手法，
讓有個性的水果圖案突顯出來。

對稱的構圖中做部分變化，
展現出玩心和動感。

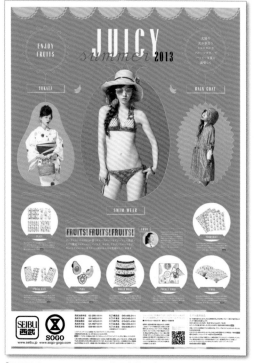

「JUICY Summer 2013」CL：株式会社そごう・西武／AD：柴田ユウ
スケ（soda design）／PH：橋本悠佑（モデル）、古川正之（商品）

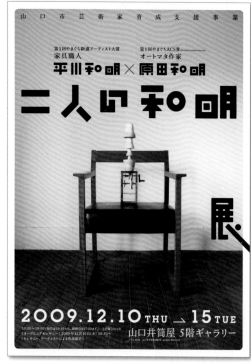

平川和明 × 原田和明「二人の和明展」CL：山口市／CD：平川和明、
原田和明／AD＋D＋PH：野村勝久（野村デザイン制作室）

利用對稱手法將衣服正面與背面做淺顯易懂的介紹

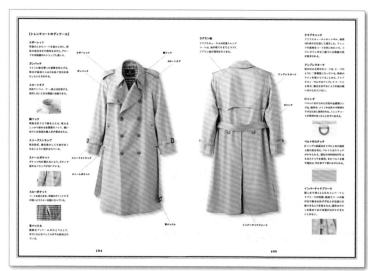

Aquascutum ブランドブック『COAT BIBLE』
〈104-105p〉CL：株式会社レナウン／CD：加
藤麻司／CD＋AD：日髙英輝（グリッツデザ
イン）／D：石橋勇治（グリッツデザイン）／
PH：上原タカシ／IL：関小槙

以 1 對 1 的配置產生對比

利用對象之間的相乘效果
提高視覺的印象

對比

將兩個元素並列,觀看者會自然而然的比較兩者,進而讀取其中的關聯性。下方範例為了巧妙創造出這種對比效果,各自強調能表現出時間流逝的故事性。將想要對比的元素如尺寸的差異、顏色的相異等,做精準的編排設計是很重要的。

GOOD!

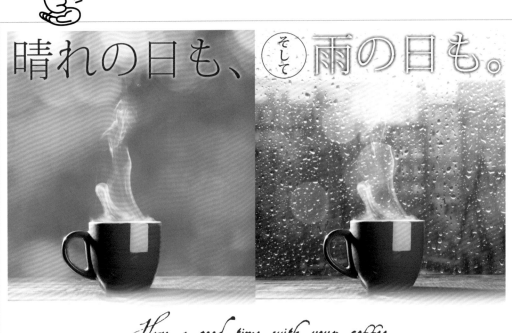

簡潔的版面設計

視覺圖像少 ｜ 視覺圖像多

複雑的版面設計

適用條件分析圖

於設計使用對比手法時，將相互間的關聯性調整成明確易懂是很重要的。視覺圖像或元素過多的情況下較不易做出關聯性，需要花費更多功夫。

失敗的原因？

廣告詞「晴れの日も、そして雨の日も。」中，雨天的照片尺寸小而印象薄弱，難以感受到它們是同等性的內容。

要如何改善？

內容上必須賦予同等性的意涵。將照片裁切成相同尺寸、並列一起，就能產生對比的效果，照片和標語都能各自發揮效果。

意思表現錯誤

失敗！

註：「晴れの日も、そして雨の日も。」中文意思為：晴天的日子是，雨天的日子也是。

也有這種用法！

應用

容易發揮對比效果的照片，是相同角度下的不同情境或時間的推移、明與暗、大與小等。此外，長形的版面設計，也能創造出天與地的關聯性等。

 # 對比的版面設計

在圖形 A 的旁邊配置極端大的圖形，會使 A 看起來很小。而圖形 A 的尺寸在不變的情況下，在旁邊配置較小的圖形，會使 A 看起來很大。所謂對比，就是活用這種相對性的表現方法。利用於類似元素間的對立關係上效果會更高，但其他情況也能發揮對比效果。

元素只有 1 個的話…

沒有可比較的元素，當然也不會產生對比的效果。

同等圖形並列的情況

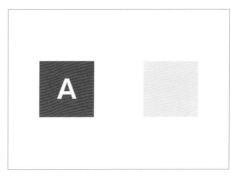

將原本的圖形和同尺寸的圖形並列，優先順序上是相同等級的關聯性。

圖形尺寸不同的情況

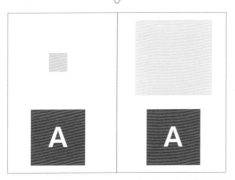

將尺寸不同的圖形並列，會感覺到原來圖形忽大忽小。

"拉遠"與"拉近"的對比效果

照片的配置、尺寸即使相同，被攝體角度的不同也能產生對比性。

對比的 POINT

- 將複數的元素並列，可產生對比的效果。
- 明確地傳達出對比重點的版面設計，便能夠掌控賦予觀看者的印象。
- 即使不是相反對立關係的元素們，也能發揮對比效果，足以影響意象。

看看實際案例

人物照片和同樣構圖的插畫，
同等配置產生對比的版面設計。

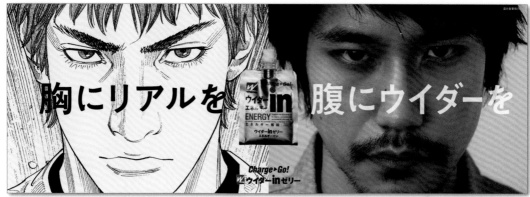

ウイダー inゼリー「胸にリアルを腹にウイダーを」CL：森永製菓株式会社／CD：黒須美彦／AD：玉置太一（株式会社電通）／D：大渕寿徳／
PH：青山たかかず／原画：井上雄彦

對比相同角度的照片，
直覺性傳達經過時間推移的版面設計。

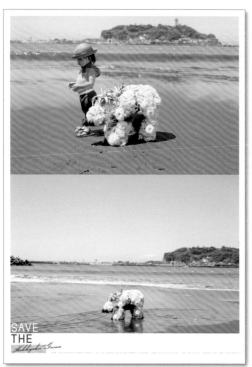

「SAVE THE Hokkyoku Guma」CL：SAVE THE NATURE PROJECT／
AD+D：玉置太一（株式会社電通）／PH：藤本伸吾／FlowerArt：横
山幸子

藉由白色與彩色的對比，
直接傳達商品的顏色感覺和特徵。

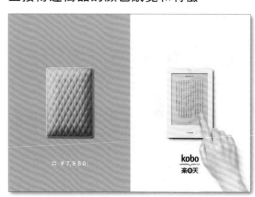

「kobo」CL：楽天株式会社／ECD：佐藤可士和／CD：磯島拓矢／
AD：玉置太一（株式会社電通）／D：藤井亮／PH：宇禄

 保留大面積的留白

醞釀出寬闊感與高尚感的
版面設計

白色空間

版面上的留白（亦被稱作白色空間），並不是隨便剩下的空間，是抱持著目的而做的企圖性設計。可以展現出悠閒的氛圍與高尚感、誘導觀看者的視線等，留白可以達成多項任務，因此是進行版面設計時重要的要素之一。

GOOD!

瀧澤 アラタ写真展
記憶の原風景

[会　場]ギャラリー・焔
[開　館]11:00〜19:00
[観覧料]無料
主催:ギャラリー・焔
後援:長山新聞社・毎朝放送

焔
Gallery Enn

沉靜的氛圍

元素少 ——— 元素多

熱鬧的氛圍

適用條件分析圖

想保留大面積的留白來創作出寬闊感時，元素盡可能偏少較好。除此之外，為了發揮留白的效果，元素本身也是簡潔的設計較為適合。

瀧澤 アラタ写真展

記憶の原風景

[会　場] ギャラリー・焔
[開　館] 11:00～19:00
[観覧料] 無料
主催：ギャラリー・焔
後援：長山新聞社・毎朝放送

焔
Gallery Enn

企圖想要埋掉留白
失敗！

失敗的原因？

將標題放大，費工製作一片色塊，這些都破壞了最該傳達的照片氛圍。

要如何改善？

在此，想想傳達照片優點的版面設計。照片與標題之間保留寬廣的留白，更容易感受到照片擁有的空氣感。

也有這種用法！
應用

無論如何想使視線集中到唯一的視覺圖像上時，可以將這個視覺圖像配置在版面中心，周圍保留大面積的留白，可以使視線更強烈集中於中央。

哺乳類の世界展——骨格に見る進化の歴史

[Australian Merina]
世界で最も多く飼育されている羊で温品質の羊毛を持種。

今から6,500万年前、恐竜が繁栄していた中生代が終わり、「哺乳類の時代」と呼ばれる新生代が始まった。それまで私たち人類の唯一の祖先である小さかった哺乳類は大型類を類の影でひっそりと暮らしていたが、やがて繁栄的に進化し、地球上のさまざまな場所へ分布を拡大していった。今回、国立自然科学博物館とアメリカのススミ・コレクションの協力の元、貴重な全身骨格を展示し、さまざまな環境へ適応していった哺乳類の進化を展示します。

埼玉県立 地球自然博物館
7/17(金)～9/6(日)
[開館時間] 10:00～17:00（最終入館16:00）
[入場料] 中学生以下700円、大人1,000円（未就学児無料）
主催：埼玉県立地球自然博物館　協賛：埼玉日報社、埼玉テレビ、埼玉放送科　協力：国立自然科学博物館　後援：ススミ・コレクション

活用留白的版面設計

完全沒有留白的版面難以閱讀，給人無趣且不安定的印象。適當的留白可以緩和版面的壓迫感，讓觀看者感受到寬闊的空間，完成有安穩舒適感的版面設計。巧妙地控制集中元素的部分和白底版面之間的平衡，展現出令人愉悅的緊張感與緩和感。

留白少的情況

留白少的版面，給人資訊量過多的印象，是具壓迫感的設計。

四邊設定白邊

版面四周的空間（白邊）也屬於留白的一種。依據這個區域的寬度不同，印象也會改變。

留白創造穿透感

適度的配置白色空間，可以緩和壓迫感與無趣的印象。

大膽的留白集中視線

被大面積的留白包圍的元素容易受到注目，大膽的留白可以展現出舒適的緊張感。

留白的 POINT

- 需了解版面設計當中，留白是擔任重要任務的要素之一。
- 適當的留白可以緩和版面的壓迫感，使設計呈現易於閱讀。
- 保留寬闊的留白，可以展現出舒適的緊張感與高尚的氛圍，掌控版面整體的意象。

 看看實際案例

照片或文字以大面積的留白包圍住，
可以讓觀看者屏息注目。

利用大面積的留白讓人瞬
間被廣告標語所吸引。

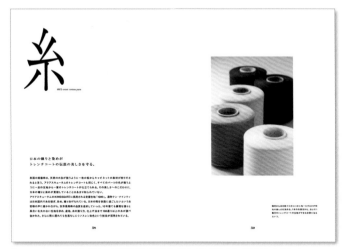

Aquascutum ブランドブック『COAT BIBLE』〈58-59p〉CL：株式会社レナウン／
CD：加藤麻司／CD＋AD：日髙英輝（グリッツデザイン）／
D：石橋勇治（グリッツデザイン）／PH：上原タカシ, IL：関小槙

「WHILL Type-A」CL：WHILL／CD：金城博
英／AD：立石義博（株式会社電通）、稲葉光
昭／D：鍋谷雄一朗／PH：枝川昌幸

善加利用風景照片，
展現出悠閒舒適的空氣感。

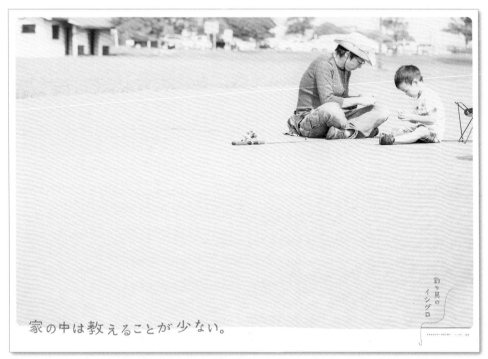

「釣り具のイシグロ」CL：株式会社イシグロ／CD：戸谷吉希（大広）／AD＋D：平井秀和（Peace Graphics）／PH：コンドウミカ／
C：戸谷吉希（大広）

提高跳躍率

版面設計中做出動感
賦予衝擊力

所謂的跳躍率，是指配置元素的大小尺寸比。大的元素與小的元素之間的差距為顯著的狀態，稱之為"跳躍率高"。相反的，即使是尺寸多少有些差異，但差距不大的狀態則稱為"跳躍率低"。提高跳躍率，可以使觀看者感受到躍動感。

GOOD!

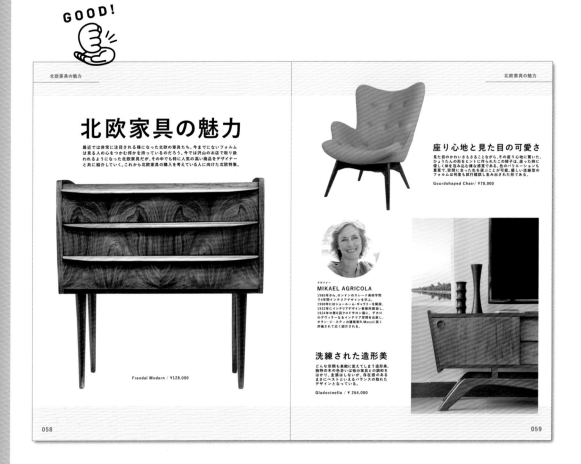

沉靜的氛圍

元素少　　　　　　　元素多

熱鬧的氛圍

適用條件分析圖

提高跳躍率的版面設計，可以表現出緩急，呈現熱鬧有動感的設計。也可說是元素多的情況下，方便調整的手法之一。

失敗的原因？

元素的尺寸相差太少，因此給人太過安定的印象，沒有特別吸引觀看者視線的地方，呈現沒有特徵、無趣的印象。

要如何改善？

強調文字的重點部分，擴大照片尺寸的差距，產生強弱變化，即可引人感到興趣。

太過於簡單

失敗！

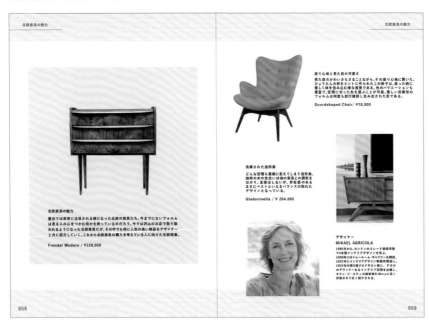

也有這種用法！

應用

文字亦能運用跳躍率手法，比如將想要強調的文句放大，連接詞縮小，產生緩急，就能快速地傳達內容。

活用跳躍率的設計

為了想表現平順的印象與穩重，有些案件會因而降低跳躍率。但是看不出是否有差異、模糊不清的處理是 NG 的。應該改變大小的地方就明確的做出差異。除此之外，被攝體動感較少的照片，即使放大也難以表現出動感，要特別注意！

同尺寸的圖形並列，產生不出圖形之間重要性的差別，幾乎是同等級的處理。

跳躍率高的配置

大小差異顯著，提高跳躍率，就能產生躍動感，具強弱變化。

跳躍率低的配置

並無太大的大小差異，跳躍率低，給人平順的印象，表現出穩重。

文字的跳躍率

TITLE

Aaaaaaaaaaaaaaa
aaaaaa aaaaaa
aaaaaa aaa aaa aaa

TITLE

Aaaaaaaaaaaaaaa
aaaaaa aaaaaa
aaaaaa aaa aaa aaa

不只是照片和圖形而已，也能控制文字的跳躍率。左邊是高的例子，右邊是低的例子。

跳躍率的 POINT

- 所謂跳躍率，是顯示大元素與小元素尺寸比的指標。
- 跳躍率高的版面設計，可以讓人感受到躍動感，有效表現出整體性的強弱變化。
- 跳躍率低的狀態，可以展現出平順的印象與穩重的氛圍。

於文字與視覺圖像上做出跳躍率，
再利用配色完成熱鬧感的設計。

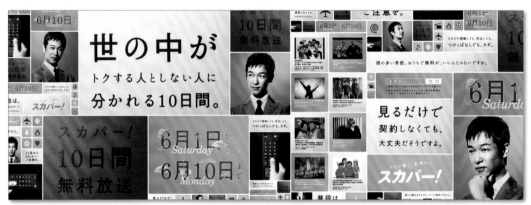

「スカパー！10日間無料放送」CL：スカパーJSAT株式会社／CD：磯島拓矢／AD：玉置太一（株式会社電通）、柴谷麻衣／D：藤井亮／PH：青山たかかず

提高文字的跳躍率，
將想要引人注目的部分列為優先。

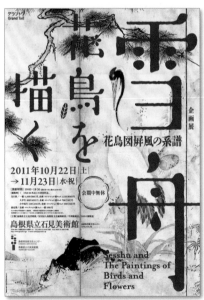

「雪舟 花鳥を描く―花鳥図屏風の系譜」CL：島根県立石見美術館／AD+D：野村勝久（野村デザイン制作室）

減少跳躍率，
給人智慧、具時尚感的印象。

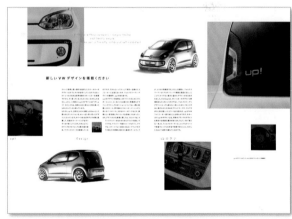

「up！」〈3-4p〉CL：フォルクスワーゲングループジャパン株式会社／AD+D：久住欣也（Hd LAB inc.）

引導觀看者視線

確實傳達
想要告知的資訊

要配置的元素須設定應當有的閱讀順序。不要妨礙順序，順暢地引導視線也是版面設計的重要任務。以配置的技巧與留白的運用等，創造出自然流暢的版面設計，發揮整理的效果，讓觀看者易於了解刊載的內容。

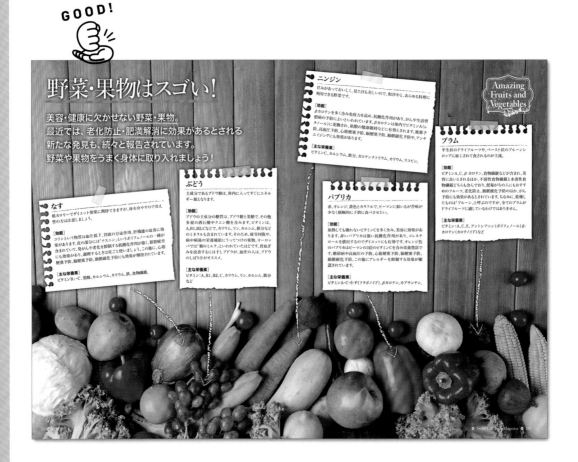

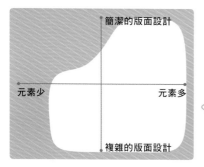

視線的引導在宣傳手冊或書籍的內頁版面設計上尤其重要。特別是元素多的狀況下,必須於呈現方式及讓人閱讀的方式上花費心思。

失敗的原因?

關於蔬菜的功能,以視覺圖像和文字來做介紹的版面設計。現在的版面不知道哪個解說搭配哪個蔬菜,呈現不明確、難以理解的狀態。

要如何改善?

加入視覺圖像的說明時,若不方便在緊鄰元素圖像的旁邊配置解說文,配合設計加上指引線等,即可順暢地引導視線。

照片和文章七零八落

失敗!

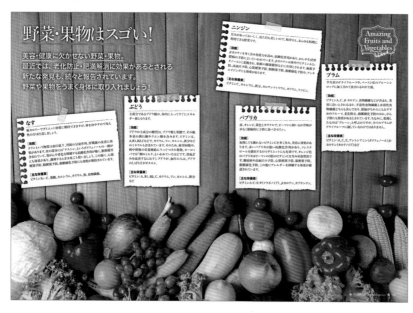

也有這種用法!

應用

文章多的版面情況下,使用稱作「首字放大」的手法,將依序閱讀的每個段落第一句第一個文字放大,標示段落的開始位置即可變得易於閱讀。

引導觀看者視線的版面設計

觀看版面時，人的視線基本上是從上往下移動，右翻書則是從右往左、左翻書是從左往右的順序。依照這個順序來配置元素的話，即可順暢地傳達。違反自然順序的動向時，可以依靠指引線或留白的引導，調整注目度來達到目的。

連結弱的狀態

在遠離的位置上有元素時，連結弱，視線的流動也不安定。

直接傳達元素的關聯性

以線條連結，強調關聯的資訊，此處便能產生順暢的視線流向。

間接性傳達元素的關聯性

周圍配置框線或留白，即可間接性地引導視線。

段首文字的放大也是視線引導之一

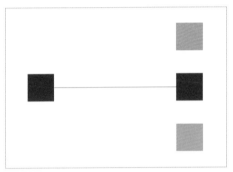

放大內文中的段首文字即可受到注目，掌控這種注目度也是視線引導的一種。

引導視線時的 POINT

- 右翻的冊子是從右上往左下，左翻的冊子是從左上往右下，以此順序製作視線流向。
- 運用框線或留白，是引導視線的有效手法。
- 避免視線動向不明的構成，留意版面設計要能依照順序順暢地呈現。

看看實際案例

具玩心的箭頭，使觀看者意識到視覺流向，
展現愉快的氛圍。

「家（ウチ）が好き アクタスのインテリア訪問紀」〈16-17p〉CL：ACTUS／
CD：伊東裕子（ACTUS）／AD：久住欣也（Hd LAB inc.）／D：蓬田久
美子（Hd LAB inc.）／PH：遠藤宏（東北、関東）、森曼好（中部、東海、
近畿、中国）、平野雅之（九州）／IL：松林誠（表紙）

將段首的第1個文字放大，
清楚明白的傳達出段落的開頭。

『SKY（2014年07・08月号）』〈32-33p〉CL：デルタ航空／
AD：久住欣也（Hd LAB inc.）／D：持田卓也（Hd LAB inc.）／
PH：Sean Morris

琳瑯滿目的商品和說明文，
使用指引線和數字引導。

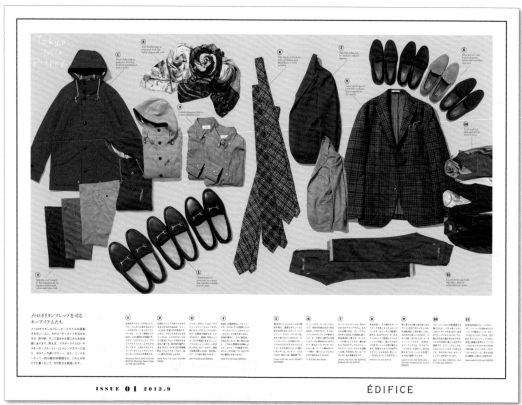

「ÉDIFICE Journal 2012 SEPTEMBER」〈2-3p〉CL：ÉDIFICE／AD+D：タキ加奈子（soda design）／PH：山口恵史

賦予焦點

加上玩心
使觀看者視線停留

美觀統一的版面雖然有魅力，但缺乏變化，亦讓人感到無趣。為了避免單一調性而顯得略感不足的印象，賦予焦點，變化其中一處就能改善。相異的顏色、尺寸不同、調整尺寸或動作等，利用各式各樣的巧思，在版面加上焦點。

不論是哪種元素，都能使焦點發揮作用，元素過多時會需要花費較多心思。除此之外，依據欲展現的氛圍，控制焦點的強弱也很重要。

失敗的原因？

統一成黑白的版面設計，具時尚感，但是想要傳達什麼主題卻不易理解，難以留下印象。

要如何改善？

能在瞬間傳達出主題的方法包羅萬象。左頁的範例是採用視覺圖像部分彩色化的方法。和人物的動作相輔相成，可以將觀看者視線集中停留在彩色的球鞋上。

太過於統一
失敗！

焦點發揮作用的版面設計

焦點與重點相似，但重點指的是資訊傳達的核心中不可或缺的，焦點的目的則是賦予變化。為了使其發揮效果，容易理解、大膽的變化表現是很重要的。但是焦點的數量增加過多反而會造成反效果，需特別注意！

單調的狀態

相同的元素規則的並列在一起，雖然給人整齊統一的印象，但缺乏變化而單調。

變化其中1處的狀態

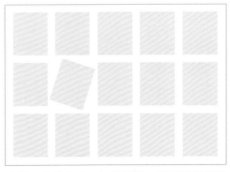

改變1處的角度，加入焦點，即可緩和無趣感，使整體活躍起來。

改變顏色或尺寸

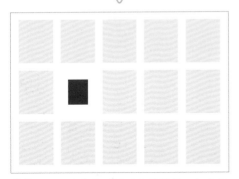

花費心思，在顏色或尺寸上做變化，加入焦點。簡單易懂的變化是很重要的。

焦點失敗的範例

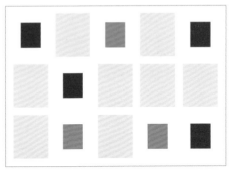

增加過多焦點，顯得散亂、印象薄弱，造成反效果。精簡數量是重點。

使焦點發揮效果的 POINT

- 在單調的版面設計上賦予焦點，可以緩和無趣感，活化整體印象。
- 其餘部分整理得越是規則，焦點越能發揮功能。
- 製作過多的焦點，反而使焦點本身被埋沒，精選使用的部分是很重要的。

看看實際案例

彷彿像在黑白的版面上潑灑顏料，
充滿玩心的焦點。

在重複的圖案中，
變化其中 1 處，成為焦點。

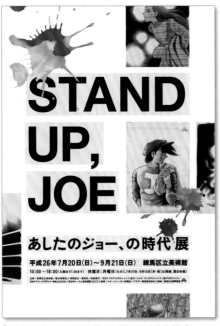

「あしたのジョー、の時代」展 CL：練馬区立美術館／
AD+D：古屋貴広（Werkbund Inc.）／IL：門脇梨紗

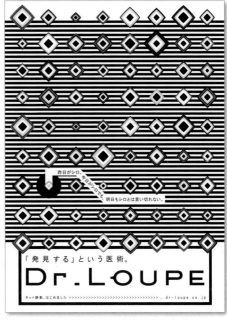

「Dr.LOUPE」CL：ドクタールーペ株式会社／CD：米村大介／
AD+D：立石義博（株式会社電通）

只有 1 個圖像使用彩色照片，
強調色彩之美與衝擊力。

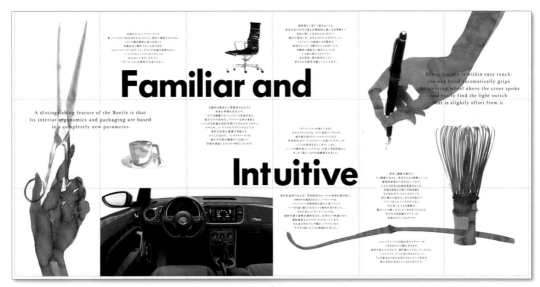

「The 21st Century Beetle.」〈17-18p〉CL：フォルクスワーゲングループジャパン株式会社／
AD：久住欣也（Hd LAB inc.）／D：原田諭（Hd LAB inc.）／IL：緒方環

 規則性的重複

圖樣化

藉由圖樣化
呈現整齊一致感

將相同的圖像重複並排配置等，使用規則的反覆表現方式（圖樣），即可展現出整齊的印象。彷彿等間距的配置圖樣一般，強調規則性，特別能使人感受到一致感。但是圖樣化表現容易變成單調，和焦點手法搭配使用可更具效果。

元素少　　　　　元素多

熱鬧的氛圍

適用條件分析圖

圖樣化需要相同尺寸的元素、同間距的配置，因此可以運用圖樣化的設計有限。圖樣化的版面設計，要考量效果後再運用。

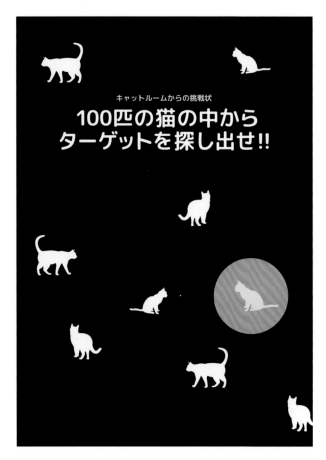

キャットルームからの挑戦状

100匹の猫の中から
ターゲットを探し出せ!!

搞錯重點
失敗！

失敗的原因？

「從貓群當中尋找目標」的涵義下，以隨興配置的貓來表現。但是，「100 隻」的關鍵字效果薄弱，最為重點的部分並沒有成功的傳達。

要如何改善？

左頁範例中，將貓的形狀圖樣化，當中加上 1 個焦點，就能精確的表現出「從 100 隻貓當中尋找目標」的關鍵字！

也有這種用法！
應用

使用數張同一人物或對象的些微動作差異照片的時候，將照片圖樣化，採用同尺寸、同間隔的配置，可強調出照片上的故事性。

TAMONY BOA
Children Brand by London

 # 圖樣化的版面設計

產生令人舒服律動的圖樣，是紡織品設計中常見的手法。在版面設計上，也會運用此手法，以圓點圖案或條紋為背景，或以連續照片讓觀看者感受到故事性。同一群組的元素或重複變化的處理方式也是圖樣化的一種。

完全相同的圖形等間距排列的圖樣範例，可以感受到整體的一致性。

具規則性的重複表現

每隔 1 個圖形改變顏色和尺寸，規則性重複變化的範例。

代表性圖樣的範例

棋盤式圖樣或條紋是規則性圖樣的代表，亦易於當作背景圖樣使用。

以些微性的變化表現故事性

重複使用構圖漸進差異的照片，可以使觀看者感受到動感或故事性。

圖樣化的 POINT

- 強調規則性的重複表現，可使觀看者感受到整齊一致性。
- 重複的規則曖昧不明的話，會呈現雜亂的印象，使元素具有的涵義顯得薄弱，發揮不了圖樣的效果。
- 並不只有排列相同圖形而已，亦有重複固定群組單位的手法。

看看實際案例

將複雜的圖案圖樣化，
呈現出一個圖形。

將半圓和圓的單純圖形不規則性排列，
呈現出複雜的視覺設計。

「ウエディングカード＆ウエルカムボード」AD＋D＋PH：五味由梨

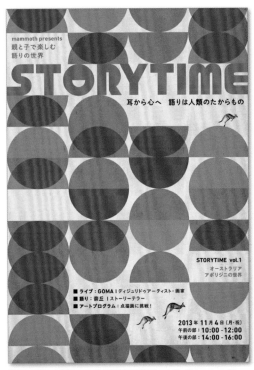

「親子で楽しむ語りの世界 STORY TIME（vol.I）」CL：mammoth
School／AD＋D：五味由梨

連續性表現被攝體的動作，
將照片圖樣化，提高故事性。

「WHILL B イメージ」CL：WHILL／CD：金城博英／AD：立石義博（株式会社電通）、稲葉光昭／D：鍋谷雄一朗／PH：枝川昌幸

版面設計單元化

整理資訊多的內容
呈現易於閱讀的版面

介紹商品或店舖的版面設計中，將1個資訊切割成小範圍欄位，在欄位之內依照配置規則來做編排的單元手法非常便利。單元化時，須完全區分各自的資訊，且於各自單位範圍內完成編排是很重要的。

GOOD!

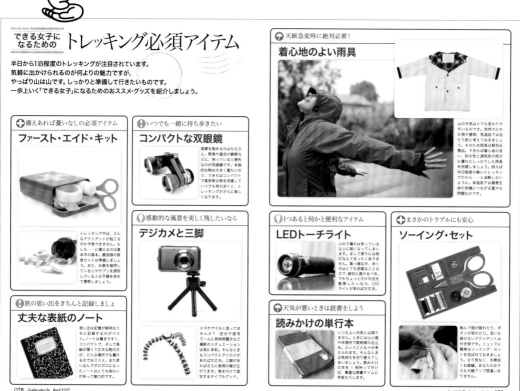

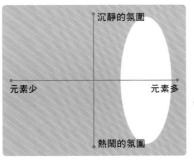

適用條件分析圖

沉靜的氛圍

元素少　　　　　　元素多

熱鬧的氛圍

單元化是在一個版面內收集複數資訊的便利手法。但是處理的資訊若無法1個1個明確地區分，就難以單元化。

邊界模糊

失敗！

失敗的原因？

以照片和說明文介紹複數的資訊，但是說明文和哪張照片是同一組，並沒有明確的區分開來，因此難以理解。

要如何改善？

編排多個資訊的時候，以邊框等製作邊界，並依據相同的規則配置，即可呈現出整齊、容易閱讀的版面。

也有這種用法！

應用

單元化時，除了邊框之外，亦可利用像是此範例般的框線切分開來、或是確實保留邊界部分的留白，皆可達到區隔化。

單元化的版面設計

單元化的好處是可以整理龐大的資訊之後再呈現於版面。除此之外，單元化後的內容易於做變更，照片的置換或文字修正也更加容易。只是單元化的版面設計雖然具機能性，反之也容易感到單調。注意使用之處，不要過度依賴是很重要的。

組合的範例

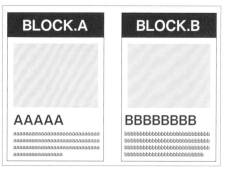

版面設計上採用單元化設計時，發揮各單元功能的小欄位範例。

改變配色的範例

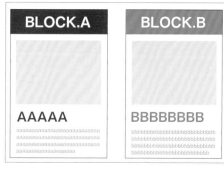

只要保持固定共通性的樣式，亦可依照類別，使用相異顏色來做處理。

集合單元的版面

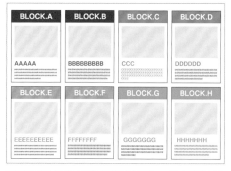

即使資訊量很多也能整齊呈現，但亦趨於單調，須注意不要過於依賴。

單元的變形

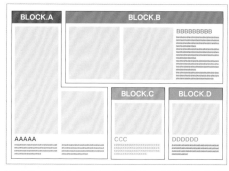

對應各單元內資訊量的差異，或目的為增加版面變化時，可使用單元變形的手法。

單元化的 POINT

- 版面設計上的單元化，是將小且獨立的欄位組合構成一體的手法。
- 是在資訊量多的商品型錄等當中，常被利用的高機能性版面設計。可以獨立對應單元，易於進行修正。
- 雖然容易整理，卻容易給人單調乏味的印象，須注意使用方法和編排技巧。

看看實際案例

組合主要照片與單元化的資訊，
使觀看者容易理解。

將傘的圖形配置於背景，
傳達商品與圖片說明的關聯性。

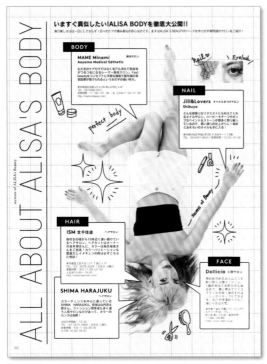

RE:RE:RE:mojojo（Werkbund Inc.）／
PH：田口まき（NON-GRID/MADE IN GIRL）／E：柳詰有香

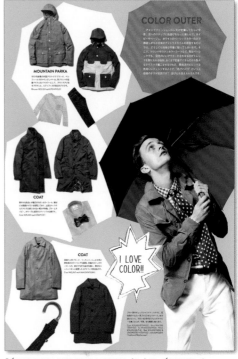

「ÉDIFICE PAPER 2013 MARCH」〈5p〉CL：ÉDIFICE／
AD+D：タキ加奈子（soda design）／PH：長山一樹

將資訊份量不同的內容，以個性化的欄位組合呈現出設計感。

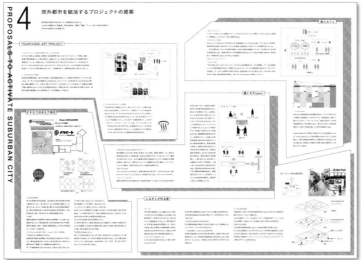

「郊外都市横断スタディーズ」〈8-9p〉CL：
首都大学東京／AD：カイシトモヤ（room-
composite）／D：柏岡一樹

倒三角形配置

故意破壞平衡感
製造出緊張感

倒三角形

版面設計上，考量元素配置後的整體構圖是很重要的。還未熟練前，參考典型的構圖，可以製作出具平衡感的作品。其中一個就是倒三角形的構圖，可使版面顯示出動感並產生適度的緊張感，亦能整合整體性。

ストールはゆるくラフに巻き、シャツも
ゆり気なく最新しく大人感を演出する
（Amon-gr：12,000円・予価、税別）

明るい色味のジャケットはビビッド
なパンツをあわせて刺激的に着こなし
たい（参考出品）

クラシカルなフォルムだが素材&色で
ここまでカジュアルに決まる
（Bekal-bk・42,000円・予価、税別）

大注目！イケてる男は
クールカジュアルでキメる

2016年ハンブルグ・コレクションで鮮烈なデビューを飾った
注目のブランドdiabloから新作発表のニュースが届いた。
今回のテーマはズバリ、「スマートでクール」
定石を押さえたうえで崩すという
彼らのスタイリングから目が離せない。

Photo : diablo design

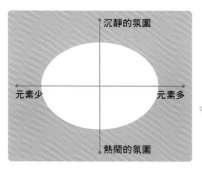

沉靜的氛圍

元素少　　　　　元素多

熱鬧的氛圍

有 3 個以上的視覺圖像情況下，即使元素多，亦可藉由大小差異做成倒三角形的構圖。故意破壞平衡，是為了展現具動感的版面設計，所以有可能不適合穩重嚴肅的圖像。

失敗的原因？

這是男性雜誌單元頁的版面設計。將 3 張照片整齊排列，其他的元素略顯低調，具有的動感極少，給人安靜的印象。

要如何改善？

雜誌的單元頁等，需要引發觀看者的興趣，利用倒三角形的構圖編排，可以讓版面顯現出動感。

過於整齊

失敗！

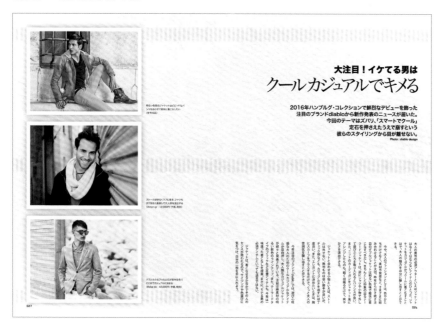

大注目！イケてる男は
クールカジュアルでキメる

2016年ハンブルグ・コレクションで鮮烈なデビューを飾った
注目のブランドdiabloから新作発表のニュースが届いた。
今回のテーマはズバリ、「スマートでクール」
定石を押さえたうえで崩すという
彼らのスタイリングから目が離せない。

Photo : diablo design

也有這種用法！

應用

照片數量多，視覺圖像超過 3 個以上的情況下，可以將倒三角形 3 個頂點處的圖像擴大，其他則縮小配置，即可賦予倒三角形的效果。

春夏秋冬の
日本を愉しむ

花

雪

月

 # 倒三角形的版面設計

底邊寬廣的三角形具安定感，倒三角形則給人不安定的印象，因此倒三角形的構圖可以表現出緊張感。但是，倒三角形中，等腰三角形是相對安定的構圖。配合想要表現的內容，思考怎樣的構圖最適合來做調整。

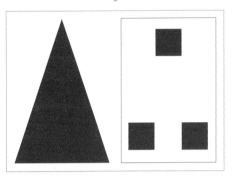

三角形的構圖

底邊寬廣的三角形為安定的構圖。在頂點配置元素，雖給人安定感卻也覺得較無趣。

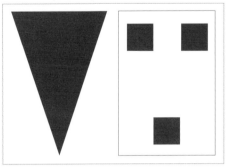

倒三角形的構圖

倒三角形是比三角形不安定的構圖。但是等腰三角形能略為緩和緊張感。

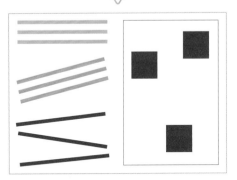

有動感的倒三角形

斜線比直線有動感，若不一致更加有動感。調整倒三角形的邊長，提高緊張感。

日本國旗構圖

與有動感的倒三角形構圖相反，是集中於中央 1 點的日本國旗型，呈現超群的安定感。

倒三角形的 POINT

- 底邊寬闊的三角形構圖，給人安定感，反之也留下無趣的印象。
- 倒三角形的構圖給人不平衡的印象，版面設計上卻可以表現出動感，展現出令人舒適的緊張感。
- 即使是倒三角形，使用等腰三角形般的規則性構圖，即可以緩和緊張感。

將去背的照片以倒三角形的平衡感配置，
是具動感的設計。

『ワンダーフォー
ゲル 2015年6月号』
〈84-85p〉CL：山と
渓谷社／AD：尾崎
行欧／D：三浦逸
平／PH：小山幸彦
（STUH）

從右上往左下的線形和右下照片的配置，
展現流動性的動感。

恵比寿ガーデンプ
レ イ ス「YEBISU
STYLE No.38 2014
SPRING」〈4-5p〉
CL：サッポロ不動
産開発株式会社／
AD：カイシトモヤ
（room-composite）
／D：前 川 景 介
（room-composite）

利用格線系統

將內容對齊輔助線
整理版面

在沒有任何配置參考依據的狀態下排列元素，會使版面顯得雜亂。此時可以活用的手法是，將版面水平垂直等量分割，製造出格子狀輔助線的格線系統。沿著輔助線配置照片或文字，自然而然可使各個元素排列整齊，顯得有條理。

GOOD!

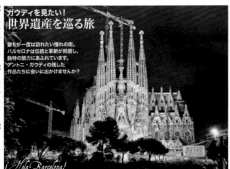

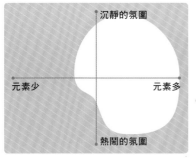

適用條件分析圖

沉靜的氛圍

元素少　　　　　元素多

熱鬧的氛圍

冊子等讀物橫跨數頁展現的情況下時，依據格線系統進行配置，可使版面統一，使得內容易於閱讀。

失敗的原因？

這是置入多張照片的書籍內頁設計。照片的寬度和對齊方式凌亂，給人雜亂的印象。

要如何改善？

統一文字內容的寬度、照片的尺寸等，設立配置規則，相同的元素也能簡潔地呈現。

配置不整齊

失敗！

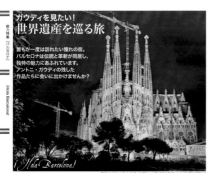

ガウディを見たい！
世界遺産を巡る旅

誰もが一度は訪れたい憧れの街。
バルセロナは伝統と革新が同居し、
独特の魅力にあふれています。
アントニ・ガウディの残した
作品たちに会いに出かけませんか？

¡Hola Barcelona!

ガウディという天才がいた

穏やかな地中海に面したスペイン第2の都市、バルセロナは、ローマ時代の遺跡から中世の街並みが残る歴史的な街だが、同時にアントニ・ガウディが設計した他に類を見ないユニークな建築物も数多く残っている。これらは現在「アントニ・ガウディの作品群」としてユネスコの世界遺産として登録されている。

ガウディは1852年6月スペインのカタルーニャで生まれ、バルセロナを中心に「モ

デルニスモ」と呼ばれたアール・ヌーヴォー期に活躍した建築家だ。彼の設計の特徴は直線を使わず優美な曲線を多用し、まるで生き物のような雰囲気を持つ建物を設計した点だ。しかも彼の設計した曲線は、力学的にも丈夫であり、奇抜な外観とは裏腹に構造的な必然性を持って設計されていた。これに加えて過剰ともいえる装飾にも細心の注意が払われ、植物や動物、怪物や人間といったモチーフをリアルに表現し、多くの建築家、芸術家に影響を与え続けている。

晩年は、サグラダ・ファミリアの作業に没頭し、最後は路面電車に轢かれて死亡した。

理想的な形を求めて

ガウディの代表作「サグラダ・ファミリア」はカトリックの教会で、まだ完成しておら

た。作業に集中する余り、身だしなみに気を使わず、浮浪者と間違われて、手当てが遅れ事故の3日後に死亡したという逸話が残っている。

「美しい形は構造的に安定し、構造は自然から学ばなければならない」を信条とした偉大な建築家の作品たちを紹介しよう。

ず、今も建設が進んでいて、ガウディの没後100周年の2026年の完成を目指している。現在は「生誕の門」と「受難の門」でこれらに隣接する各々年の尖塔が完成しているところを訪れる場合、ファサードと呼ばれる門内の入り口をよく見ておきたい。キリストの逸話の彫刻が圧倒的な密度で迎えてくれる。「生誕の門」はキリストの誕生から初めて説教を行うまでのエピソードが写実的に彫刻され、これと対照的に「受難の門」は最後の晩餐から昇天まで現代的に彫刻してある。高さ約100メートルの尖塔には徒歩かエレベータで昇ることができ、外壁のあちらこちらに彫刻されたカタツムリやトカゲなどを間近に見ることもできる。地中海を臨むバルセロナ市街を一望することもできる。聖堂の森をイメージで作られた、長い天井を柱がまるで枝を伸ばした木のように支えている、また地下には博物館があり、模型や工事中の写真、さらには書中のパリオをガラス越しに見学することも可能だ。

サグラダ・ファミリアから北西へ5キロほど離れた所にあるのが「グエル公園」だ。当初は住宅分譲地として計画し建設されたが、工事は完成を見ることなく中断し、その後、市へ寄付され公園として整備された。現在は多くの人が訪れる観光スポットとなっている。公園のテラス部分は色鮮やかなタイルで装飾されている。これらのタイルは「破砕タイル」と呼ばれ、わざわざタイルを割って作られた、作業当時は専用の機械までが作られたほどである。鮮やかな色彩と波打つ曲線で構成されたテラス。プロムナードと呼

神は細部にも宿る

バルセロナ市街地には、この他にもぜひ見ておきたいガウディの作品が多い。ぜひ「カサ・ミラ」は実業家の邸宅として設計され、現在も世界が実際に入居している。直線部分をまったく持たず、すべて有機的な曲線で構成されている。外壁は緩やかに波打ち、海や砂丘を連想させる。屋内も複雑に直線を避け、階段、天井などいたる所に曲線が多用され、あたかも巨大な生物の体内にいるような錯覚さえ覚える。この建物の一部は一般にも公開され、エレベータで

個性的な曲線が多く、偶然の出会いを楽しみたい

散策のついでに、自然の造形を楽しんでみよう

どこかユーモラスな、すべてデザインの異なる煙突

海を喜ばせるカサ・ミラの外観、曲線がやさしい印象を与える

ぼれる傾斜した大木のような柱が支える図瓶、「砂糖をまぶしたタルト菓子」と称される小屋、大階段の中央に鎮座する大トカゲなど、当時の人びとには理解できなかったガウディの夢と理想を、ぜひ見ておこう。

学したい。

ほど近い場所にある「カサ・バトリョ」は1877年に建てられた邸宅をガウディが改築した建物で、外観、内装など徹底的に手を入れてある。特に室内は光の取り入れ方に細心の注意が払われ、ステンドグラス越しに差し込む光や、それを反射する色鮮やかなタイルたちの作り出すドラマは、時間とともに刻々と変化し、いつまでも見ていたくなるだろう。外壁にはまるで仮面のようなバルコニーの手すりが掲げられている。夜間はライトアップされ、昼間の雰囲気とは違う幻想的な佇まいを見せる姿はとても魅力的だ、いや暗くなってからも散策に訪れたい。

芸術の街、バルセロナ

この古い伝統と奇抜とも思えるような革新が同居した魅力的な街は、ミロが生まれ、ピカソが青春時代を過ごした街でもあ

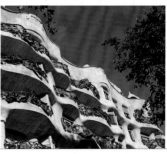

使用格線系統的版面設計

格線系統中，亦可部分變化來配置元素。對齊格線配置的地方越多，版面越會呈現嚴肅的印象。增加變化的部分可使版面產生動感。須注意使用過多格線系統，會因為缺乏變化，容易形成無趣的版面。

格線系統的基本

將版面水平與垂直方向均等分割。依據這個輔助線配置元素。

格線系統的應用

格線的區域並非一定是單格區塊，亦可結合數格做大面積運用。

分欄式版面設計

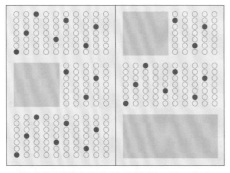

分欄式的編排也是格線系統的一種，藉由分欄的對齊，可使版面顯得整齊。

嚴禁變化過多

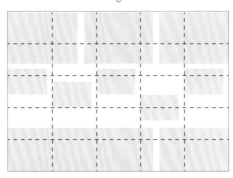

於格線中變化部分元素的情況下，若沒有一定程度的對齊配置，將顯得雜亂不堪。

格線系統的 POINT

- 格線系統是將版面均等分割成格子狀，對齊輔助線配置元素的手法。
- 依據格線配置元素的地方多，即可賦予有條理、整齊的印象。
- 過度依賴格線，則會給人單一、嚴肅拘謹的印象。

看看實際案例

正確配置於格線系統內的版面設計，
資訊量多的頁面也顯得清爽整潔。

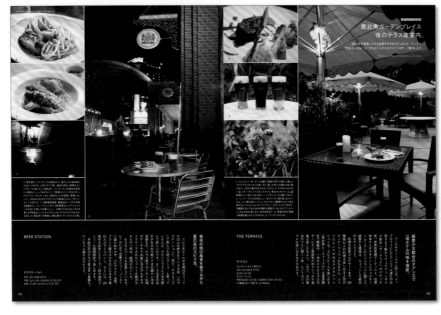

恵比寿ガーデンプレイス
「YEBISU STYLE No.39
2014 SUMMER」〈9-10p〉
CL：サッポロ不動産開発
株式会社／AD：カイシト
モヤ（room-composite）
／D：前川景介（room-
composite）／PH：柿島
達郎（pointer）

使用格線系統，
棋盤式圖樣的海報設計。

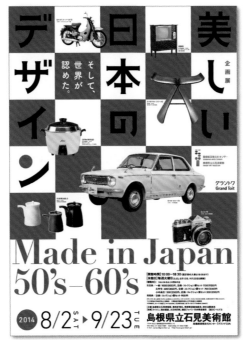

「美しい日本のデザイン Made in Japan
50's-60's」CL：島根県立石見美術館／
AD+D野村勝久（野村デザイン制作室）／
D：坂本実央（野村デザイン制作室）／
C：大賀郁子

PART 2
有助於營造氛圍的
文字編排方法

接下來的章節，是有關版面設計時最為重要的元素——文字。
文字的效果可大可小，除了字型的變化之外，
字級與行距的運用也對營造氛圍上有很大的影響。
理解文字，就能精準地掌控想要展現的意象。

 直排的文字組合

有大量內容的讀物類文章
此構成才易於閱讀

中文與日文可依照需要，區分使用直書或橫書編排。國語教科書或小說都是直書形式的代表，在版面設計業界稱之為「直排」。直排適合文字量多的讀物版面，是中文與日文才有的獨特形式，可以營造出中國風、和風的氛圍。

 GOOD!

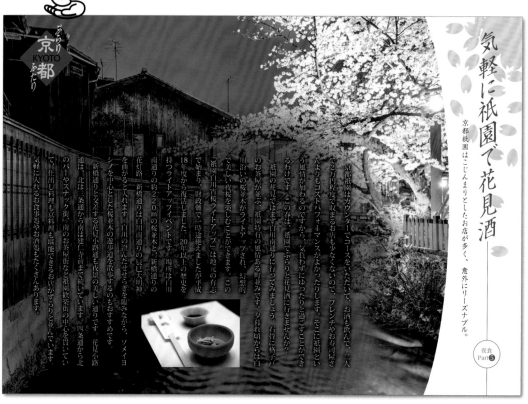

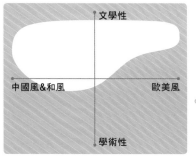

文學性

中國風&和風　　　　　歐美風

學術性

適用條件分析圖

直排文字的版面設計，適用於表達抒情的文章或是表現中國風、和風風格。最合適於閱讀中文與日文，但是使用大量英文、數字的論文或是理工類別的文章等，直排會較不易閱讀。

失敗的原因？

文字橫排使得日式風格的氛圍薄弱，而呈現出休閒、都會的印象。需注意，單單只是文字的排列方向不同就會營造出不同的氣氛，相異於原來想傳達的印象。

要如何改善？

依據元素內容，展現沉靜、日本風格的氛圍是必要的。此時，可利用直排手法設計成能輕鬆閱讀的版面。

使用橫排手法
失敗！

気軽に祇園で花見酒

京都祇園はこじんまりとしたお店が多く、意外にリーズナブル。

夜食
Part⑤

ぶらり 京都 KYOTO ふたり

京都祇園はカウンターでコースをいただいて、お酒も飲んで、二人で2万円程度で収まるお店も少なくないので、フレンチやお寿司屋さんよりもコストパフォーマンスがよかったりします。そこに祇園という風情が加わるのですから、気負わずにゆったりと過ごすことができるわけです。この春は、祇園でぶらりと花見酒に行きませんか？

祇園の花見ではまず白川南通りに行ってみましょう。石畳に格子戸のお茶屋が並ぶ、祇園特有の風情ある町並みです。夕暮れ頃からは白川沿いの桜並木がライトアップされ、幻想的で美しい夜桜を楽しむことができます。この「祇園白川宵桜ライトアップ」は地元の有志で始まり、財政難で一時途絶えましたが平成18年度から復活しました。20年以上の歴史を持つライトアップイベントです。場所は白川南通りの約220mの桜並木と、新橋通りの花灯路。新橋通りは白川南通りの辰巳大明神を曲がると入れます。白川の澄んだせせらぎを臨みながら、ソメイヨシノを中心とした桜並木の遊歩道を散歩するのも

新橋通りと交差する花見小路通通は、北は三条通から南は建仁寺のバーやスナック街、南のお茶屋て、仕出し料理も京料理も堪能で気軽に入れるお食事処やお酒処も

おすすめです。

も夜景の美しい通りです。花見小路前まで続いています。四条通から北街など祇園歓楽街の中心を貫いてきるお店がずらりと並んでいます。たくさんあります。

直排的版面設計

直排的文章，因為是由上往下、從右往左進行閱讀，因此產生整體性從右上往左下的視線流向。裝訂成冊的頁面構成，則是從左往右翻往下頁。此外，中文與日文的文章裡加入英文、數字時，需要多費心思，將英數字等文字一一翻轉為直書。

直排的視線流向

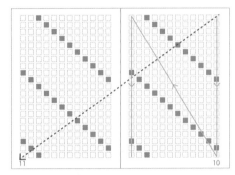

直排的視線移動是重複折返往下一行，整體從右上往左下。

直排的版面設計

即使是以直排為基本，亦可在圖片說明或欄框內，部分使用橫排。

下功夫提高英數字的可讀性

是由50個州及1個地區所構成的。1776年7月4日獨立的美利堅合眾國，

是由50個州及1個地區所構成的。1776年7月4日獨立的美利堅合眾國，

是由五十個州及一個地區所構成的。一七七六年七月四日獨立的美利堅合眾國，

英數字基本上適合採取橫排，若是直接混入直排的文章中，會妨礙視線的流暢度（左）。將文字翻轉為直書，或是將阿拉伯數字改用中文數字（右），會變得較容易閱讀。

直排的 POINT

- 採用直排，可以使小說等以文字為主的讀物顯得容易閱讀。
- 整體的視線流動是從右上往左下，往右翻頁。
- 直排的文章中出現英文、數字時，改成中文數字或將文字轉向，加點心思即可便於閱讀。

看看實際案例

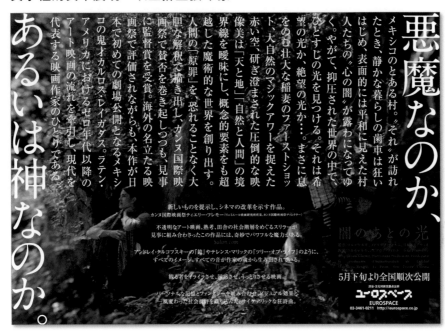

文學性的文章展現，以直排主張印象。

映画「闇のあとの光」
CL：株式会社フルモテルモ／
AD：岡野登（Cipher.）

使用2欄直排，搭配註解＋小標等來呈現，完成易於閱讀的編排。

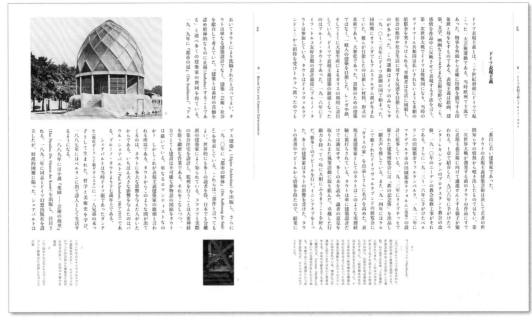

『ブルーノ・タウトと建築・芸術・社会』CL：学校法人東海大学出版会／AD：中野豪雄（株式会社中野デザイン事務所）／D：川瀬亜美

論文等英數字多的內容
此構成才易於閱讀

在網路上常有機會看到橫書的文章，在版面設計業界稱之為「橫排」。使用橫排時，即便是直接將英文字或阿拉伯數字排列進文章中，也能流暢地閱讀。因此特別適用於大量編入英文單字或數值的論文與專業書籍。

GOOD!

抗がん剤の副作用診断

抗がん剤治療は他の治療に比較すると、重篤な副作用が出やすいため治療を受ける患者さんにとっては苦痛を伴うことが少なくない。
最近の遺伝子解析技術の進歩により、抗がん剤の副作用と関係すると考えられる遺伝子が同定されつつあり。より効果的な治療を受けることができる機会を増やす研究に邁進している。
臨床病理情報のある貴重な末血およびパラフィン包埋切片から得られるDNAの増幅・半永久保存は、ポストゲノム時代の医学の進歩にそなえるために不可欠である。今回開発したゲノムDNAの増幅法（PRSGまたはSATAN法と呼んでいる）は、従来の制限酵素で切断したDNA断片を増幅する方法およびDOP-PCR法やPEP法のようなdegenerate primerによる伸長反応で増幅する方法の欠点を克服するものであり、特徴としては長さを均一化したDNA断片をそのまま増幅すること及び２次横造やGC含量の差による増幅の不均等化を減設する工夫を行ったことが上げられる。

The scientific forefront
癌治療の最前線に迫る

がん関連遺伝子はc-ERBB2, CAB1/STARD3, GRB7, CAB2/hCOS16であることを確定した

PSCA遺伝子がコードする産物は、glycosylphosphatidylinositol（GPI）アンカーをかいして細胞二重膜の外表に存在している膜貫通分化を持たない膜タンパク質で、PSCA遺伝子の第1エクソン上にある一塩基多型（SNP）rs2294008）の2つのアレルしたのうち、Tは PSCA遺伝子プロモーターの転写活性を減弱させる

がんの遺伝子増幅

遺伝子増幅は、がん細胞のもつ最も基本的な特徴である遺伝子不安定性の表現型であり、染色体脆弱領域で頻度が高いなど、限られた染色体領域で起こる可能性が指摘されている。
これまでに、がんで増幅することが知られている51箇所の染色体領域をカバーするBACクローンをアレイ化したチップを用いて、32症例の食道扁平上皮がんのアレイCGH解析およびサザンブロット解析を行った。興味深いことに、1つのがんで増幅する領域は、他のがんでも増幅する確率が高い（8/51, 15.7%）ことが、明らかとなった。これは、遺伝子増幅はノンランダムな染色体領域で起こることを示唆する。胃がん、乳がん、子宮頚部がんなど、多くのがんで増幅する染色体17q12領域の共通増幅領域から、新規遺伝子CAB2を同定した。
この遺伝子は、アミノ酸配列、膜貫通構造のトポロジーおよび細胞内局在性から、酵母で2本

鎖DNA修復に関与することが報告されているCos16遺伝子のヒトホモローグの可能性が高い。この17q12増幅領域の一連の研究から、がん関連遺伝子はc-ERBB2, CAB1/STARD3, GRB7, CAB2/hCOS16であることを、確定できた。胃がんはintestinal型とdiffuse型に分けることができる。intestinal型胃がんはピロリ菌感染を主原因として発生するが、diffuse型胃がんはピロリ菌感染などの環境要因の影響を比較的受けずに発生すると考えられており、遺伝的な発生要因が想定されている。遺伝医学研究分野では、diffuse型胃がんの易罹患性（胃がんに罹りやすさ）に関わる遺伝子を同定するために全ゲノム網羅的関連解析を行い、胃粘膜の防御因子であるMUC1（Mucin1）及び従来胃における機能が知られていなかった遺伝子PSCA（Prostate stem cell antigen）を同定した。

PSCA 遺伝子は胃がんではその発現が抑制されているが、初日腸がんでは逆にいくつかのがんでは発現が誘導されていると、PSCAタンパク質は組織やがんの種類により その機能が異なっている可能性がある

文學性

中國風&和風 ─ 歐美風

學術性

適用條件分析圖

横排的版面設計，適合編排英數字多的理化學系或醫學系等的論文或專業書籍。此外，横排也有展現休閒感與時尚感的效果。

失敗的原因？

英文或數值在直排的版面中，會以横向轉90度的狀態編排。在醫學系的論文中，若頻繁出現需横向閱讀的部分，會因而變得不好讀。

要如何改善？

文中大量出現英文或數值的論文等文章，採用横排手法編排能具有協調性，利於閱讀。此外，訴求對象偏向年輕世代時，横排方式有較受歡迎的趨勢，這也是網站網頁等多是横排顯示的緣故。

直排不便閱讀

失敗！

癌治療の最前線に迫る

The scientific forefront

がん関連遺伝子はc-ERBB2、CAB1／STARD3、GRB7、CAB2／hCOS16 であるシンJUを確定した

抗がん剤の副作用診断

がんの遺伝子増幅

橫排的版面設計

如同直排會產生從右上往左下的視線流向，閱讀橫排的文章時，視線是從左上往右下移動。裝訂成冊的頁面構成，則是從右往左翻往下頁。橫排的情況下，逗句點符號的標示也有特徵，除了全形的「，」與「。」之外，亦可使用半形的「,」與「。」。

橫排的視線流向

橫排的視線移動是重複折返往下一行，整體從左上往右下。

翻頁的方向

橫排的版面設計若是右翻構成，視線和頁面的流向將不一致。

最適合橫排的文章

1776年7月4日獨立的美利堅合眾國，是由50個州及1個地區所構成的。正式名稱是「The United States of America」，通稱為the United States，或簡寫為the U.S.、the USA等等。口語時則多以America或the States來稱呼。

英數字較多的文章，採用橫排可順暢地進行閱讀。

橫排特有的逗句點符號

紅色, 英文是 Red。藍色, 英文是 Blue。黃色, 英文是 Yellow。 紫色, 英文是 Purple。綠色, 英文是 Green。橘色, 英文是 Orange。

赤は, 英語でredです. 青は, 英語でblueです. 黄は, 英語でyellowです. 紫は, 英語でpurpleです. 緑は, 英語でgreenです. 橙は, 英語でorangeです.

逗句點符號的標示也有特徵，除了使用全形的「，」與「。」、半形的「,」與「。」之外，日文與英文亦可使用半形逗點「,」與英文句點「.」。

橫排的 POINT

- 橫排版面的文章中，即使有混入英文、數字，也不易使觀看者產生不協調感。
- 因為橫排的視線流向是整體從上往右下，所以適合左翻的書冊。
- 不同於直排，逗句點符號可使用半形的「,」與「。」，日文與英文亦可使用半形逗點「,」與英文句點「.」。

以橫式編排整理資訊量多的頁面，
花心思於配置上，增加動感。

『別冊ランドネ 親子でアウトドア！』〈72-73p〉CL：エイ出版社／AD：今村克哉（Peacs）

置入多量資訊的書冊封面，
橫排文字加上白色鋪底，更利於閱讀。

「郊外都市橫斷スタディーズ」〈lp〉CL：首都大学東京／AD：カイシトモヤ（room-composite）／D：酒井博子

印象感強烈的標語以橫排表現，
強烈傳達出訊息，亦展現出親和力。

「稲田塾 ポスター」CL：稲田塾／CD：廣畑聡／AD+D：立石義博（株式会社電通）

 ## 使用明體（宋體）

高雅且沉靜
賦予有格調的印象

一般來說，明體是豎劃比橫劃粗的字體。有「鉤」、「捺」等抑揚頓挫，特徵是末端有裝飾的三角形「頓角」而成為焦點，彷彿像是用毛筆字書寫而成的文字。基本印象沒有強烈的個性，是使人覺得高雅且有格調的字型。

◎註：明體，在臺灣有宋體和明體兩種說法，港澳一般稱明體，中國大陸一般稱宋體，日本稱明朝體。明體為襯線體，橫畫末端有裝飾部分，傳統上稱其為裝飾角、頓角或字腳，日文稱為うろこ，字面意思為「魚鱗」。

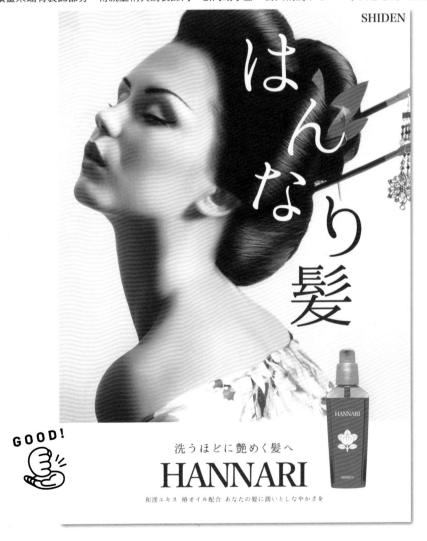

沉靜的氛圍

中國風&和風　　　　　　歐美風

熱鬧的氛圍

適用條件分析圖

明體給人的基本印象是具有格調、東方感的氛圍。適用於展現有女人味、高雅、安定沉靜的意象。

字型過於強烈
失敗！

失敗的原因？

關鍵詞「はんなり（高雅有氣質）」，與和風女性的圖片都具有高雅的印象，卻因粗黑體字力道過強，而破壞了氛圍。

要如何改善？

依據「はんなり（高雅有氣質）」、「和風女性」、「化妝品」這3個關鍵點，在左頁範例中搭配使用具高雅氛圍、筆劃略細的明體（宋體）。字型意象一致，可更加加深關鍵詞與視覺圖像的印象。

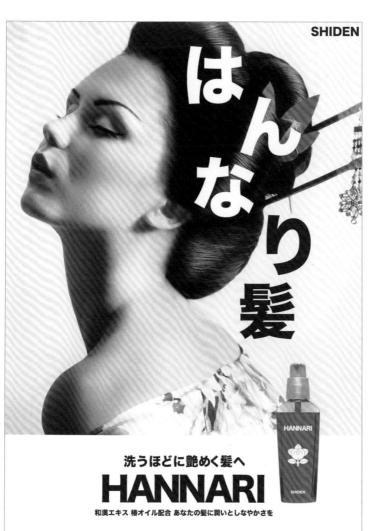

 # 明體（宋體）的版面設計

許多字型雖被同樣分類於明體（宋體），但各有各的特色。明體（宋體）是一個大的類別，每種字型擁有不同設計與印象。即使都稱為明體（宋體），仍需仔細考量使用情況，理解各種字型的特徵來選用。

明體（宋體）的字型

龍明體 M-KL
書体を厳選する

ヒラギノ明朝 W3（HiraMinProN-W3）
書体を厳選する

小塚明朝 M（Kozuka Mincho）
書体を厳選する

新正楷書 CBSK1
書体を厳選する

DFP 教科書體 W3
書体を厳選する

秀英明朝 L
書体を厳選する

歸類於明體（宋體）的字型舉例。同樣是明體（宋體），卻各具特色。
◎註：中文意思是「嚴格的選擇字型」。

明體（宋體）的特徵

特徵是橫豎筆劃粗細不同、具有三角形「頓角」等，像"毛筆字"。

漢字和平假名的組合

龍明體 M-KL
書体を選んで文字に適用させると、さまざまなイメージを表現できる。

龍明體 M-KL+M-KO
書体を選んで文字に適用させると、さまざまなイメージを表現できる。

只有平假名部分使用不同的字型，整體的樣子就會有所改變。
◎註：中文意思是「選用字型搭配運用於文字，可以展現各式各樣的印象。」

明體（宋體）的 POINT

- 一般來說，明體（宋體）主張性不強烈，因此泛用性高，被廣泛運用於各種情境。
- 豎劃比橫劃粗，具「頓角」、「鉤」、「捺」等，特徵是"彷若毛筆字"。
- 同樣屬於明體（宋體），卻有各式各樣的字型，須留意每種字型的不同特色。

使用柔美印象的明體（宋體），
表現高雅女人味。

使用略粗的明體（宋體），
展現高尚氣質與不過度的強烈感。

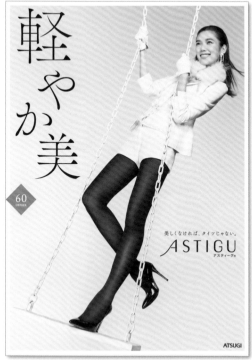

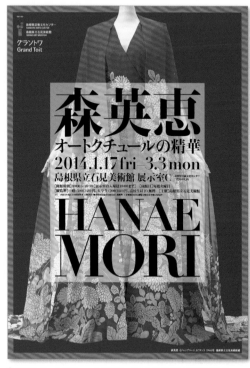

「ASTIGU(アスティーグ)」CL：アツギ株式会社／CD：加藤木淳、中山計／AD：立石義博（株式会社電通）、浅木翔、小木曽瞳／D：小木曽瞳、小川慶子／PH：秦淳司

「森英恵 オートクチュールの精華」CL：島根県立石見美術館／AD+D：野村勝久（野村デザイン制作室）／D：坂本実央（野村デザイン制作室）

使用略具特色的平假名字型，
表現出沉靜印象中交雜著不安感。

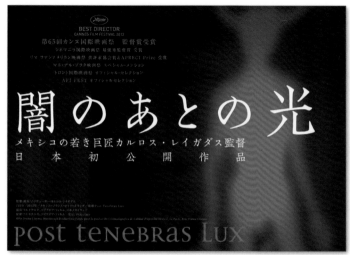

映画「闇のあとの光」CL：株式会社フルモテルモ／AD：岡野登（Cipher.）

 使用黑體

賦予強而有力
休閒的印象

黑體是豎劃與橫劃粗細差異小的字型。與像是自然以筆書寫出的明體（宋體）相較，人工化設計的印象較為強烈，呈現略顯無生命力的現代感印象。特別是粗體的黑體容易使觀看者視線停留，令人感受到強勁力道，使用於大的標題上可發揮效果。

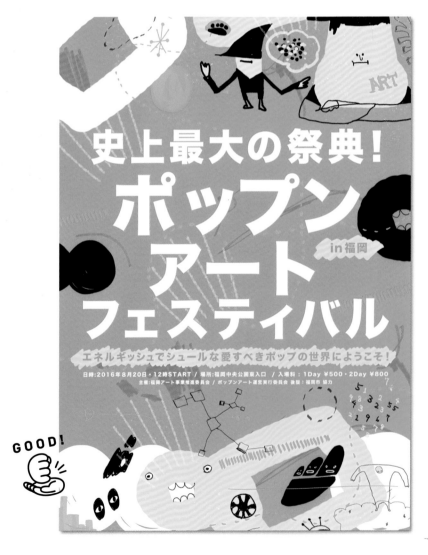

	沉靜的氛圍	
中國風&和風		歐美風
	熱鬧的氛圍	

適用條件分析圖

黑體給人都會且時尚的印象。略粗的黑體易感受到強度,易於表現男子氣概,適合展現休閒的氛圍。

明體顯得印象薄弱

失敗！

失敗的原因？

在顯得快樂、富流行感的視覺圖像上搭配明體(宋體),應當被傳達的活動印象隨之變得薄弱,宣傳力也變弱。

要如何改善？

選擇字型時,須考量到與視覺圖像的搭配性。字型的印象太強或太弱,都會改變傳達的印象。此處利用了不輸於流行感圖像的黑體字型,使整體達到平衡。

 # 黑體的版面設計

黑體是正統、易於使用的字型，但是與明體（宋體）一樣，也有多種類的字型被分類於黑體，例如柔美印象圓角的黑體、直線古典的、尖端圓膨有個性卻俐落的設計等等，搭配想要傳達的設計印象來選用吧！

黑體的字型

中黑體 BBB
書体を厳選する

冬青黑體 W3（Hiragino Kaku Gothic）
書体を厳選する

小塚黑體 R（Kozuka Gothic）
書体を厳選する

森澤新黑體 R（ShinGo）
書体を厳選する

見出しゴ MB31
書体を厳選する

秀英圓體 B
書体を厳選する

上方為歸類於黑體的字型舉例。末端呈圓弧狀的圓體也是其中之一。
◎註：中文意思是「嚴格的選擇字型」。

黑體的特徵

黑體的豎劃與橫劃的粗細幾乎沒有差異，給人稍具現代感的印象。

文字粗細的差異

森澤新黑體 EL
書体を選んで文字に適用させる

森澤新黑體 R
書体を選んで文字に適用させる

森澤新黑體 DB
書体を選んで文字に適用させる

森澤新黑體 H
書体を選んで文字に適用させる

與明體（宋體）相較，整體均顯得較黑，但文字的粗細與大小仍然各相逕庭。
◎註：中文意思是「選擇字型後套用在文字上」。

黑體的 POINT

◉ 特徵是豎劃和橫劃幾乎相同粗細，容易使觀看者視線停留。
◉ 相對較具現代感、休閒的印象，各字型各有特色。
◉ 屬於黑體多樣字型之一的圓體，末端與轉角呈圓弧狀，給人柔美的印象。

使用圓體，
創造可愛愉快的印象。

將略粗的黑體加框，
呈現休閒的氣氛。

「親子で楽しむ語りの世界　STORY TIME(vol.1)」CL：mammoth
School ／ AD＋D：五味由梨

「ヘブンアーティスト IN 渋谷」CL：東京都／
AD：いすたえこ（NNNNY）／ D：渡辺明日香／ IL：多田玲子

以俐落印象的黑體和無襯線體，
展現時尚的氛圍。

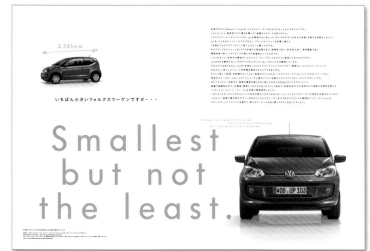

「up！」〈1-2p〉CL：フォルクスワー
ゲングループジャパン株式会社／
AD＋D：久住欣也（Hd LAB inc.）

文字大小與行距的變化

不僅易於閱讀
亦能控制整體氛圍

文字大小與行距

一般來說，大的文字容易閱讀、小的文字不易閱讀。即使如此，也可能因文字過大而容易給人俗氣的印象。除此之外，不論文字大小，適當的行距可使文章顯得容易閱讀。思考這是要給誰（訴求對象）看的版面，進行適切的設計吧！

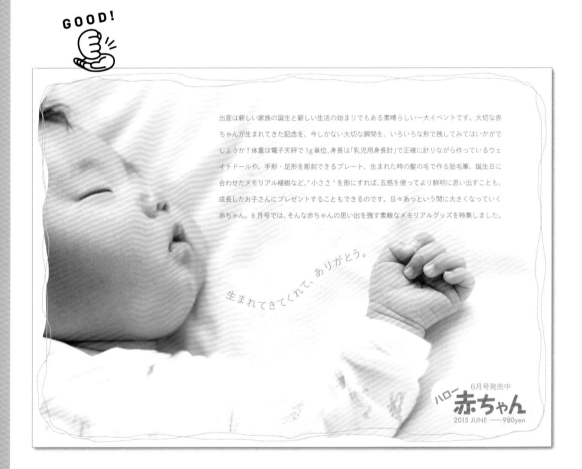

沉靜的氛圍

元素少　　　　　元素多

熱鬧的氛圍

適用條件分析圖

在進行置入文字的設計時，必須意識到文字尺寸與行距的關係。依據文字大小與行距的變化，也會改變傳達的意象。

失敗的原因？

如果只看文字排列，這是非常一般容易閱讀的文字排法。但這裡的Keypoint是「安心熟睡的嬰兒」。下方範例的文字排列顯得侷促，並給人不協調的印象。

要如何改善？

為了提高從視覺圖像中感受到的放鬆、柔軟印象，可嘗試像左頁的範例般，特意縮小文字尺寸，放寬行距。字型也改為可愛印象的圓體，相較於明體（宋體）會更為適合。

行距過窄過擠

失敗！

出産は新しい家族の誕生と新しい生活の始まりでもある素晴らしい一大イベントです。大切な赤ちゃんが生まれてきた記念を、今しかない大切な瞬間を、いろいろな形で残してみてはいかがでしょうか？体重は電子天秤で1g単位、身長は「乳児用身長計」で正確に計りながら作っているウェイトドールや、手形・足形を彫刻できるプレート、生まれた時の髪の毛で作る胎毛筆、誕生日に合わせたメモリアル植樹など、"小ささ"を形にすれば、五感を使ってより鮮明に思い出すことも、成長したお子さんにプレゼントすることもできるのです。日々あっという間に大きくなっていく赤ちゃん。6月号では、そんな赤ちゃんの思い出を残す素敵なメモリアルグッズを特集しました。

生まれてきてくれて、ありがとう。

ハロー
6月号発売中
赤ちゃん
2015 JUNE ──980yen

控制文字大小與行距

文字大小的單位表示為級(Q)或點(pt)。IQ為0.25mm、DTP中的Ipt約0.3528mm。行的間距則為行距。加入I個基準文字後的指標,稱作字元間距與行高,正確的設計這些數值,即能製作出最適合的文字區塊。

與文字區塊相關的用語

選擇不同的字型套用在文字上,
除了能夠表現出不同的畫面感,
也能藉此來呈現想傳達的設計概念。

級數(pt) / 級數(pt) / 行距 / 行高 / 行長

級(Q)或點(pt)是文字尺寸的單位,行距是指行與行之間的空隔,行高則是I個文字的大小和行距的合計。

關於最適合的行距

行距不足的範例

選擇不同的字型套用在文字上,能表現出不同的畫面感。再加上行距調整,能讓文字變得更容易閱讀。

充分保留行距的範例

選擇不同的字型套用在文字上,能表現出不同的畫面感。再加上行距調整,能讓文字變得更容易閱讀。

即使文字大小適切,行距過窄的話則難以閱讀(左)。適切的行距(右)會依文字字級、字型、I行的長度而改變,但至少也要保留文字大小的1/2左右。

文字大小與行距的 POINT

- 表示文字大小的單位,為級 (Q) 或點 (pt)。
- 不僅是文字尺寸,行距也大幅影響閱讀難易度。
- 雖然不可一概而論,但一般而言,字距或行距寬廣,會給人悠閒且資訊少的印象;反之,行距狹窄則會給人塞滿過多資訊的印象。

看看實際案例

保留寬闊的行距，
可賦予悠閒的氛圍。

『レム・コールハー
スは何を変えたの
か』〈10-11p〉CL：
株式会社鹿島出版
会／AD+D：中野豪
雄（株式会社中野
デザイン事務所）

極端地變化文字尺寸，
展現衝擊性和速度感。

『＃ALISA』〈104-
105p〉CL：株式会
社ギャンビット／
AD+D：RE:RE:RE:
mojojo（Werkbund
Inc.）／PH：田口
まき（NON-GRID/
MADE IN GIRL）／
E：柳詰有香

分欄的增減

調整觀看者閱讀時
感受到的速度感

分欄是指將文章分成數段構成版面。如果 1 行排了 100 個字，閱讀時會覺得吃力吧？調整單行的長度，做出斷行達到使人能舒適閱讀，就是分欄的任務。依據分欄的變化，可以控制觀看者閱讀時是輕快或是緩慢。

GOOD!

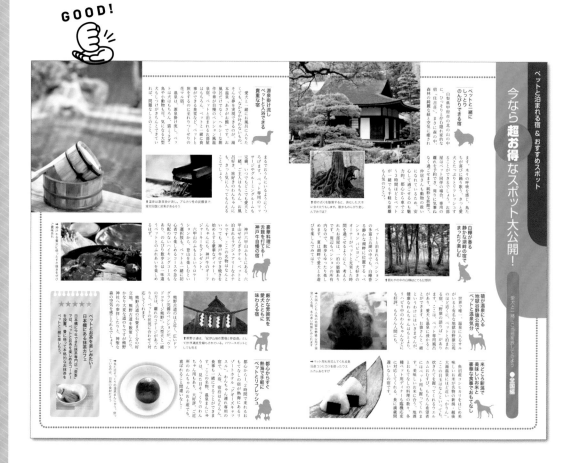

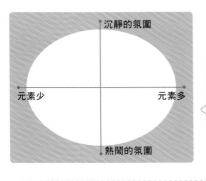

沉靜的氛圍

元素少 ————————— 元素多

熱鬧的氛圍

適用條件分析圖

若是想讓觀看者慢慢地仔細閱讀，可以減少分欄，反之，想讓他們快速閱讀的話，則多設計分欄。除此之外，也會依據所製作媒體的尺寸（版面）來決定欄數。

整理得過於有條理 失敗！

失敗的原因？

若是想要讓觀看者緩慢充分閱讀的情況下，則下方的範例是OK的，版面也很整齊。但是若有必要賦予內容豐富的印象時，就會因為整理得過於有條理，而難以感受到資訊的豐富度。

要如何改善？

這篇文章內容以「超お得（超優惠）」、「スポット（景點）大公開！」起頭，因此有必要讓人覺得內容包含著許多優惠資訊。增加分欄與縮短行長，即可提高閱讀的速度感，也可以營造出介紹很多資訊的氛圍。

控制分欄

製作分欄時，各欄位之間至少需區隔出 2 個字左右的適度空間，有助於流暢地閱讀下一行。依據欄位的數量會改變單行的長度，行長偏長使人閱讀緩慢；偏短則會加速閱讀的節奏。避免極端過長或過短的設計，避免造成難以閱讀。

因行長而改變的閱讀難易度

選擇不同的字型套用在文字上，能表現出不同的畫面感。再加上行距調整，能讓文字變得更容易閱讀。接著再配合媒體的特色決定分欄，追求更加利於閱讀的版面。

選擇不同的字型套用在文字上，能表現出不同的畫面感。再加上行距調整，能讓文字變得更容易閱讀。接著再配合媒　　體的特色決定分欄，追求更加利於閱讀的版面。

單行過長會較難閱讀(上)，可將文字分欄排列來調整行長(下)

分欄少的情況

分欄少，可以安定地進行閱讀，適合小說等讀物或是小尺寸的書籍。

分欄多的情況

分欄多則行長短，即使是偏窄的行距也能閱讀，適合大型的情報誌。

分欄的 POINT

- 閱讀的節奏會因行長而改變，因此分欄的設定會影響版面的氛圍。但須注意單行過長或過短都會造成不易閱讀。
- 大尺寸的版面，劃分成數個欄位來組合文字，可以縮短行的長度。
- 欄位之間設置適度的分隔空間，讓視線可以順暢地移動到下一行。

看看實際案例

I個分欄中，依據文字發展做斷行，確實傳達出文字中蘊含的心情。

「贈り物にまつわる12のエピソード」〈13-14p、15-16p〉CL：ACTUS／AD：久住欣也（Hd LAB inc.）／D：前川朋徳、蓬田久美子、桜庭和歌子、満田恵（Hd LAB inc.）

依據頁面控制分欄，讓日文和英文翻譯並排，易於閱讀。

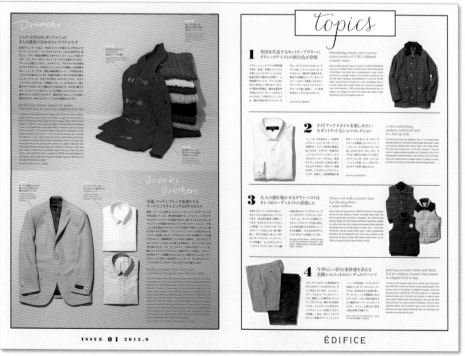

「ÉDIFICE Journal（2012 SEPTEMBER）」〈6-7p〉CL：ÉDIFICE／AD+D：タキ加奈子（soda design）／PH：山口恵史

打造版面的氛圍
提高想要傳達的意象

字型的種類有很多，各有各的設計風格。文字的設計會對於版面整體的意象造成強烈影響，亦能在裝飾與展現氛圍上擔任重要的角色。決定字型時，除了需仔細考量閱讀難易度之外，也要選擇能夠符合內容、呈現氛圍的種類。

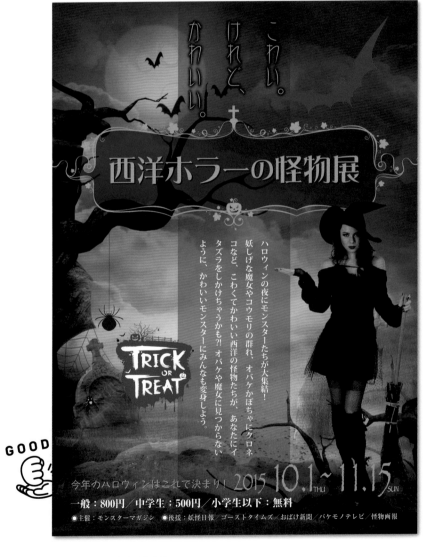

傳單、海報、雜誌的扉頁等，為了吸引視線，可以用有個性的字型進行裝飾與表現。文章多的讀物類，則選擇正統的字型。

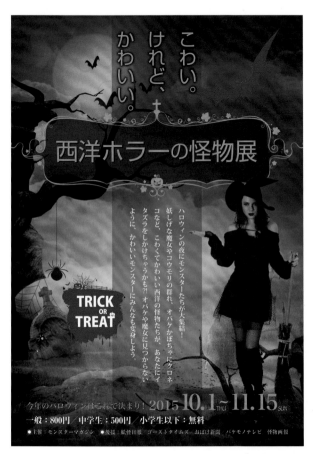

毫無趣味的印象

失敗！

失敗的原因？

雖然整體具有協調性，但字型基本而無變化，因此給人無趣的印象，也傳達不出恐怖感。

要如何改善？

將標題和標語依據內容，置換成有些微變化的字型，就能營造出驚悚與怪物的恐怖氛圍。

也有這種用法！

應用

手寫體或是毛筆寫的文字、鋼筆或筆寫的書體字等，都可以展現手寫的溫暖感。

選擇字型・裝飾文字的編排

比較「收」、「點」、「捺」等明顯特徵的部分，即可容易掌握每種字型的設計差異。文字的大小和形狀會因字型而異，若能著眼到這點，就能把字距調整到美觀。為了選擇適切字型，明體與黑體以外的種類也先認識一下吧！

字型的重點

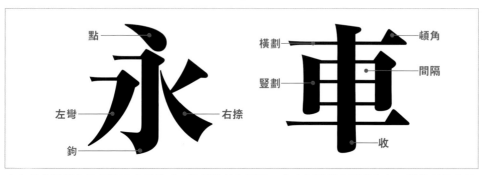

文字是由被稱作筆劃的元素所構成。筆劃的特色不同，會大幅影響字型的印象。被筆劃框住的空間——「間隔」的寬度差異也很重要。

各式各樣的字型

楷書 MCBK1
書体を選んでデザインに反映する

DFP 祥南行書體 W5
書体を選んでデザインに反映する

タカハンド M
書体を選んでデザインに反映する

はるひ学園 L
書体を選んでデザインに反映する

傳統的毛筆字、設計字、手寫字等，搭配設計做選擇吧！
◎註：中文意思是「字型的選擇能左右設計表現」。

文字密度的調整

加寬
字間を調整して組む

標準
字間を調整して組む

緊縮
字間を調整して組む

注意標題與標語中的文字形狀，再個別調整文字間距。
◎註：中文意思是「調整文字間的距離」。

選擇字型的 POINT

◎ 每種字型的文字形狀與大小相異，版面印象也會因使用的字型而改變。
◎ 考量閱讀難易度的同時，選擇與想要表現的意象相近的字型是很重要的。
◎ 明體（宋體）與黑體之外還有各式各樣的字型類別。其中，手寫文字和裝飾文字等使人印象極度深刻。

看看實際案例

個性的圓文字提高插畫的印象，
表現出流行又可愛。

『でんぱの神神 presents でんぱ組 .incの妄想大百科』CL：株式會
社廣済堂出版／AD+D：星野哲也／IL：五月女ケイ子

與插畫組合成隨寫風格、
獨特的手寫文字。

bomf『ビューティフォー EP』CL：日本コロムビア株式会社／AD+D：
いすたえこ（NNNNY）／PH：川島小鳥／IL：多田玲子／HM：廣瀬
瑠美／ST：谷崎彩

像是木材堆疊而上的圖形，
與視覺圖像組合成裝飾文字。

「からくりワンダー
ランド」CL：公益財
団法人防府市文化
振興財団／CD：原
田和明（二象舎）／
AD+D+PH：野村
勝久（野村デザイン
制作室）／C：大
賀郁子

使人聯想到都市形象，
易使人留下印象的裝飾文字。

「Re-City：都市建築賦活更新メソッドケーススタディ」〈38-39p、
50-51p〉CL：首都大学東京／AD：カイシトモヤ（room-composite）
／D：小川幸子

利用文繞圖的方式

融合文字與視覺圖像
表現一體感

文繞圖

文字、照片、插畫，考量相互之間的關係與平衡感，進行版面設計。在本來可能配置文字的位置上置入圖片，並且避免文字重疊在圖上進行位置調整，稱之為文繞圖。這種手法可以使文字與圖像緊密融合在一起，展現出一體感。

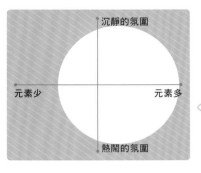

適用條件分析圖

沉靜的氛圍

元素少　　　　元素多

熱鬧的氛圍

不論橫排或直排，都可使用文繞圖的手法。除了被廣泛運用於資訊量多的版面上，為了和文字取得一體感，也經常被採用於設計當中。

缺乏張力
失敗！

失敗的原因？

雖然整理的非常簡潔，但因為是宣傳音樂表演會的內容，有必要編排成更具有動感的版面。

要如何改善？

只是將樂器圖傾斜、放大配置，就顯現得很有張力。另外，將文章圍繞配置在空白的地方，則能展現出動感。

也有這種用法！
應用

將文章編排成對象圖片的形狀，稱之為「反轉繞圖」。因為要將文章編排成輪廓清楚的形狀較不容易，配置在對象圖片旁更顯效果。

文繞圖的版面設計

文繞圖，有在本文當中保留一個四角形的空間以配置圖片的方法，亦有沿著視覺圖像輪廓排列文字的方法。不僅能展現出一體感，亦能整齊劃一的在本文區塊加入動感。但是須注意，過度做變化將使文章變得不易閱讀。

文繞圖的種類

原本應該是配置文字的位置上置入照片或插圖，避開此處來調整文字的位置就是文繞圖。依據視覺圖像的元素，改變繞圖的狀態。

行末不對齊NG範例

　　向う岸も、青じろくぼうっと光ってけむり、
時々、やっぱりすすきが風にひるがえるらしく、
さっとその銀いろがけむっ
て、息でもかけたように見
え、また、たくさんのりんど
うの花が、草をかくれたり出
たりするのは、やさしい狐火
きつねびのように思われま
した。

文繞圖之後，如果行末不對齊，會顯得不美觀，需調整圖像尺寸來對應。

反轉繞圖排文

依循圖像的輪廓，將文字排列成同樣形狀的手法，須注意，複雜的形狀可能使文章不易閱讀。

文繞圖的POINT

◉ 所謂文繞圖，是指於配置文字的位置上置入視覺圖像，為避免兩者重疊而調整文字的位置。
◉ 文繞圖的手法，可以展現文字與視覺圖像的一體感。
◉ 反轉繞圖排文不僅需注意造型的美觀，也需考量閱讀難易度。

看看實際案例

利用文繞圖，展現版面的動感。

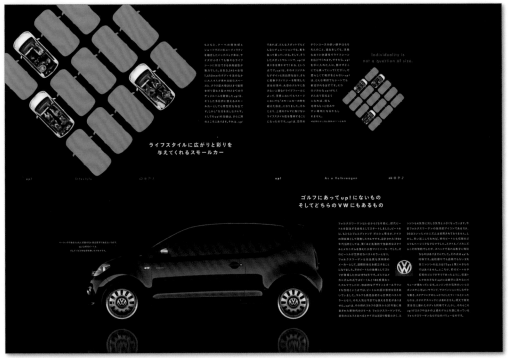

「up！」〈13-14p〉CL：フォルクスワーゲングループジャパン株式会社／AD+D：久住欣也（Hd LAB inc.）

運用反轉繞圖排文手法，將文章以圖像的形狀呈現。

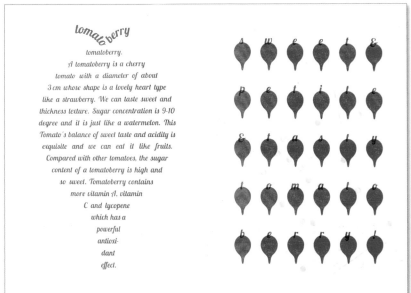

tomato berry

tomatoberry.
A tomatoberry is a cherry
tomato with a diameter of about
3 cm whose shape is a lovely heart type
like a strawberry. We can taste sweet and
thickness texture. Sugar concentration is 9-10
degree and it is just like a watermelon. This
Tomato's balance of sweet taste and acidity is
exquisite and we can eat it like fruits.
Compared with other tomatoes, the sugar
content of a tomatoberry is high and
so sweet. Tomatoberry contains
more vitamin A, vitamin
C and lycopene
which has a
powerful
antioxi-
dant
effect.

「tomatoberry」〈8-9p〉
CL：アジア料理くま☆さん／
AD+D：酒井博子（coton
design）

PART 3

瞬間傳達成功的
視覺圖像配置

提到視覺圖像，腦中立刻浮現的，是照片或插圖吧？

其他還有統計圖表或地圖等資訊圖像或是材質素材等，

亦同樣屬於視覺圖像。想要傳遞的內容可以瞬間就成功傳達，

是視覺圖像的好處。此章節就來認識視覺圖像的處理方法吧！

 照片出血裁切

將照片的世界觀
更加強而有力的展現

依據版面的尺寸，決定要處理的照片所需大小的界線。能夠將照片編排到最大尺寸的，是配置到版面邊緣的出血裁切手法。此手法可使人感受到版面的寬闊感與延伸感，賦予震撼力的印象，集中注目度。

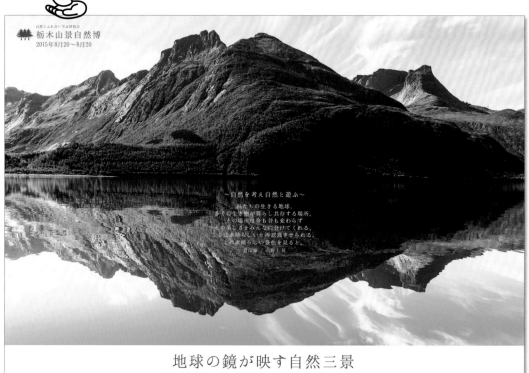

用條件分析圖

元素少的簡潔版面設計，較易於發揮出血裁切的效果。元素過多難以裁切時，可採用單邊出血裁切的手法。

敗的原因？

這是需要展現視覺的世界觀的版面，壯麗印象的照片因為周圍的白邊而顯得侷促。

要如何改善？

欲將照片的張力發揮於版面時，可利用出血裁切。出血裁切部位設定於天空等延伸寬闊的方向會更具效果。

令人感到侷促

失敗！

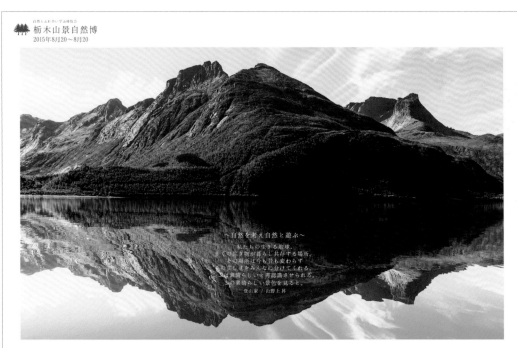

oter
91

 # 出血裁切的版面設計

理論上來說，一般不會在版面的四邊的空白(白邊)配置元素，但是出血裁切是特例，可以在版面上滿版地配置照片，亦有單邊或是部分出血的呈現方式。運用出血裁切時，檔案上的照片尺寸須比版面邊緣往外超出3mm。

沒有出血的狀態	滿版出血

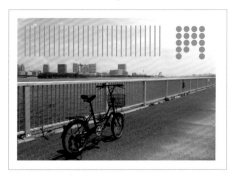

保留白邊的照片配置範例。雖然安定卻也顯得侷促。

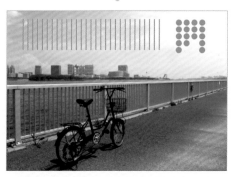

全面滿版配置照片，賦予強而有力的印象，表現出衝擊性。

單邊出血的範例	三邊出血的範例

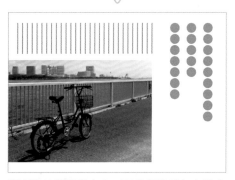

將照片的單邊做出血，可使照片看起來較大之外，也可以表現出向外延伸感。

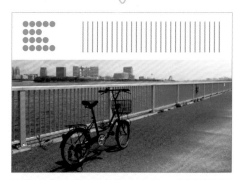

三邊出血除能展現衝擊力之外，亦可確實呈現想被看見的部分。

出血裁切的 POINT

- 藉由出血裁切，可以將照片尺寸處理得更大。
- 可以使人感受到版面的寬闊感，展現出具衝擊性、強而有力的印象。
- 在檔案上，照片須配置的比版面邊緣再往外超出3mm，防止避免因印刷或裝訂裁切的誤差而漏白。

看看實際案例

三邊出血裁切，
將視覺圖像的世界觀展現至最極限。

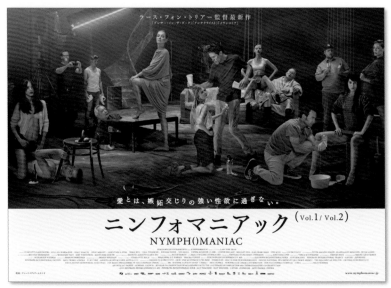

映画「ニンフォマニアック（Vol.1/Vol.2）」CL：ブロードメディア・スタジオ株式会社／AD：岡野登（Cipher.）

藉由兩邊出血裁切，使觀看者意識到人物的視線方向。

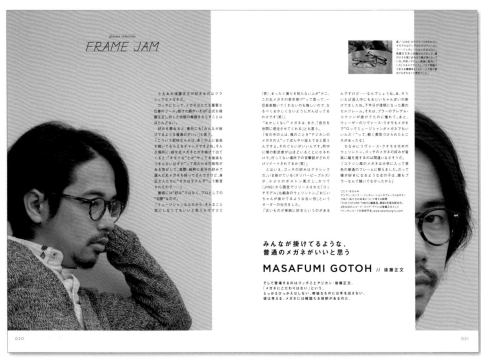

『FRAMES(No.1 2013 SPRING)』〈20-21p〉CL：JINS／AD：前川朋徳（Hd LAB inc.）／D：高橋淳一（Hd LAB inc.）／PH：三浦太輔（go relax E more）／HM：田有伊（Paja*Pati）

將照片去背

強調形狀
以表現動態與躍動感

照片去背

在傳單或商品目錄當中經常使用這種方法，沿著被攝體的輪廓將照片去背景處理。因為藉由去背處理可強調出被攝體的形狀，更加強顯露出商品的特徵印象。除此之外，在單調元素多的版面中可以賦予變化，展現出躍動感和愉快感的效果。

GOOD!

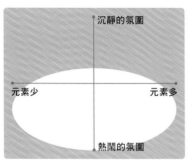

沉靜的氛圍

元素少　　　元素多

熱鬧的氛圍

適用條件分析圖

不論元素數量多或少，都能使版面
表現出動感。因此，若想要展現略
為拘謹的氛圍時，需要花點功夫將
去背照片的尺寸做統一等等。

失敗的原因？

背景中除了被攝體之外，還有商品
介紹等其他元素的話，會因照片的
背景顯得雜亂不堪，最應當被傳達
的被攝體反而失去了焦點。

要如何改善？

若背景裡有不必要的元素，
只要將主要被攝體去背後進
行編排，即可更加地傳達出
被攝體的魅力。

背景雜亂不堪
失敗！

也有這種用法！
應用

在去背照片的背景上製作色塊，
並統一尺寸配置於版面，彷彿井
然有序排列著矩形照片的氛圍。

 # 去背的版面設計

將被攝體從矩形照片中去背裁剪下來，可以使其吸引到更多目光。除了沿著輪廓去背之外，亦可裁切成圓形等形狀。另外，在去背時最重要的是，須將原本照片上被攝體的輪廓完整保留，部分欠缺會顯得不自然，須注意！

使用矩形照片的範例

矩形照片是被攝體位處於方形中心的狀態，給人呆板的印象。

使用去背照片的範例

沿著輪廓去背，可強調被攝體的形狀，產生富變化的躍動感。

隨興地去背

不是沿著輪廓邊緣，而是沿著輪廓外側，隨興地裁剪去背的手法。可以稍微保留拍攝現場的臨場感。

特殊形狀的去背

橢圓形、圓角長方形、星星或炸彈等，可以活用各式各樣形狀。

去背的 POINT

- 沿著輪廓去背的照片，可以強調出照片的形狀。
- 將特殊形狀的被攝體照片進行去背處理，可以使版面產生變化。
- 去背用的照片和矩形照片的處理方式不同，於拍攝時一開始就必須指示清楚。

將各式各樣的情境，
去背後散置於版面中。

沿著輪廓隨興地去背，
呈現休閒、快樂的印象。

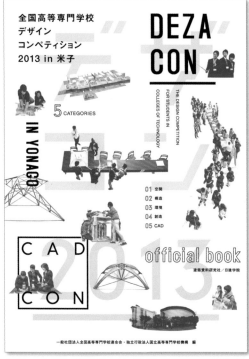

『デザコン2013 in 米子 official book』CL：株式会社建築資料研究
社／AD+D：酒井博子（coton design）

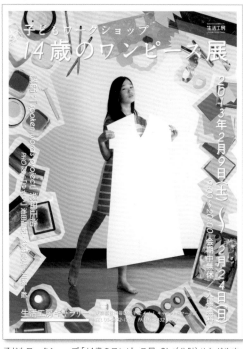

子どもワークショップ「14歳のワンピース展」CL：（公財）せたがや文
化財団 生活工房／AD+D：いすたえこ（NNNNY）／PH：池田晶紀
（ゆかい）、後藤武浩／ST：spoken words project

將腳踏車去背、出血裁切，強力引人注意到其充滿個性的造型。

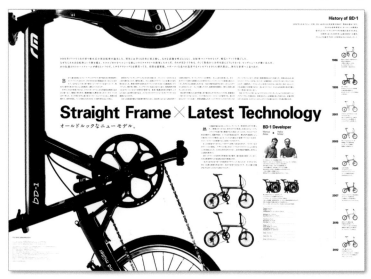

「BD-1」CL：ミズタニ自転車株式会社／AD：
久住欣也（Hd LAB inc.）／D：原田諭（Hd
LAB inc.）／PH：石黒幸誠（go relax E
more）

 # 對齊照片

對齊排列成
井然有序的版面

配置複數的照片時，必須意識到對齊是很重要的。對齊邊線或中心，可以表現出理性整齊的印象。相反的，增加不對齊的部分可以做出動感。但是不確定對齊與否、形成曖昧不明的版面，則會讓人感到迷惘不安，應當避免。

GOOD!

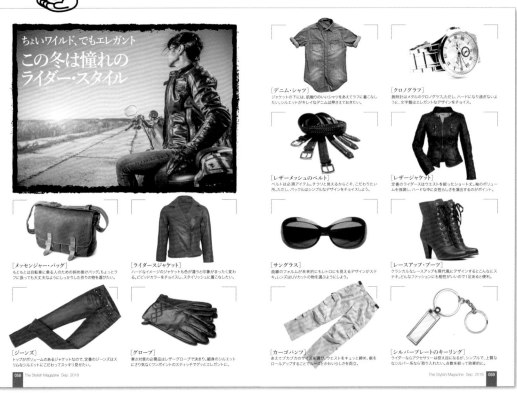

適用條件分析圖

沉靜的氛圍

元素少 ——————— 元素多

熱鬧的氛圍

將照片等元素對齊排列，會減少動感，因此給人安靜認真的印象。所以並不適用於想展現流行感或躍動感時使用。

失敗的原因？

冷酷印象的商品型錄。為了表現出休閒感，隨興配置了去背照片，但卻讓人感到不安定的不協調感。

要如何改善？

在商品型錄中，不論矩形照片或是去背照片，都最好有一定程度的對齊排列，以構成版面的安定感，也能襯托出商品的優點。

配置零零散散
失敗！

 # 對齊・排列的版面設計

對齊照片的方法有很多種，應該要對齊何處？以什麼為基準對齊？編排時經常注意到這點是很重要的。將照片美觀地對齊後的版面給人好印象，能感受到一致性。而且，該對齊的部分對齊排列後，也能襯托出故意變化的地方。

<div style="text-align:center">照片沒對齊的情況</div>

照片配置零零散散的狀態。因為沒有經過對齊排列，顯現雜亂感。

<div style="text-align:center">對齊水平或垂直的單邊</div>

將3張照片靠下對齊的範例。只是對齊單邊，就能給人整齊的印象。

<div style="text-align:center">統一照片的間距</div>

垂直置中對齊之外，照片之間的距離也統一的範例。更加給人有條理的印象。

<div style="text-align:center">統一照片的高度</div>

除了照片本身的高度做統一，三張照片的上下邊均對齊、同時垂直置中於版面中央，給人嚴謹整齊的印象。

對齊排列的 POINT

○ 對齊排列照片可展現出理性感，亦可顯示排列的關係和一致性。
○ 對齊的基準有很多種，排列的整齊度可階段性的做變化。
○ 應當對齊的部分確實地對齊，想要變化的部分也確實地做出相異性。

看看實際案例

對齊排列矩形照片，是簡潔、有格調的版面設計。

『HOME』〈34-35p〉CL：株式会社主婦と生活社／CD：小野美名子（Hd LAB inc.）／AD+D：前川朋徳（Hd LAB inc.）／PH：ササキ ヨシヒロ

將矩形照片依尺寸並列，傳達出照片中的空氣感。

「ACTUS Umeda Open」〈4-5p〉CL：ACTUS／CD：宮崎真／AD：久住欣也（Hd LAB inc.）／D：前川朋徳（Hd LAB inc.）／PH：Shinsaku Kato／ST：Yuriko E

賦予照片配置規則性

規則性

在版面上
感受到舒適的律動感

觀看版面時，若能看出照片配置的固定規則性，則能使人感受到安心感與信賴感。例如同尺寸的照片依據固定的規則交錯反覆配置的版面，可以產生出舒適的律動感。在這節奏中加入作為焦點的變化，更能達到效果。

GOOD!

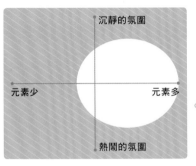

圖表：沉靜的氛圍 / 元素少 / 元素多 / 熱鬧的氛圍

適用條件分析圖

想要打造出版面的律動感，需要具有複數的同類元素。呈現規則性的動感，易於展現出高尚感，而非強而有力的印象。

失敗的原因？

照片經過對齊排列，版面具高尚感，但是動感不足，給人無趣的印象，需要費心思使照片更加吸引人。

要如何改善？

想要保留高尚感又要展現動感，可以賦予版面配置規則性，並加上變化。左頁的範例即是加上玩心運用了六角形的圖形。

過於中規中矩
失敗！

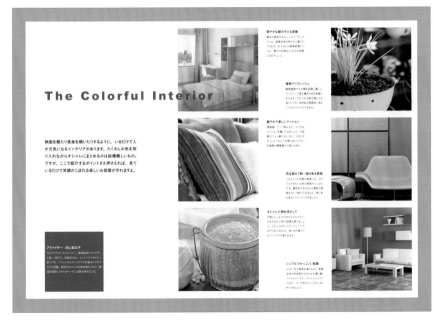

也有這種用法！
應用

除了左頁範例般使用重複圖形做設計之外，像磁磚般的棋盤式圖樣配置，亦能感受到恰到好處的律動感。

賦予配置規則性的版面設計

對照片配置賦予規則性，使人容易預測接下來的發展，加速加深對內容的理解。重複形狀或動作、並加上適度的變化，可以感受如同音樂旋律般的抑揚頓挫。裝訂成冊的版面配置，則不只是考慮單頁，而是需要考量到全冊的一致感。

沒有規則性的情況

文字的設計不同，難以辨識出是同列照片的補充說明。

規則性地調整設計

將字型、字級、字色、照片的空間距離做了統一，結構一目了然。

規則性地重複變化

波浪紋是容易產生律動感的典型元素範例，但是過於單調可能招來反效果。

在固定的規則性中加入變化

波浪紋中部分加入變化，除了保留固定的規則性，亦能產生出繁複的律動感。

賦予配置規則性的 POINT

- 賦予版面規則性，可以提高安心感與信賴感。
- 確實建立秩序的版面，可以將想要傳達的內容快速且正確的傳達。
- 依據重複與適度的變化，可以產生出舒適的律動感。

看看實際案例

將裁切成圓形的照片，
規則性配置成可愛的版面設計。

將矩形照片上下交錯配置，
展現律動感的版面設計。

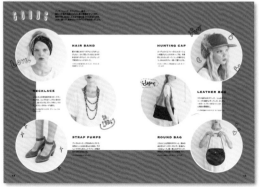

「LUMINE TACHIKAWA 2013 Autumn Fashion」〈12-13p〉
CL：LUMINE TACHIKAWA ／ AD+D：タキ加奈子（soda design）／
PH：大辻隆広

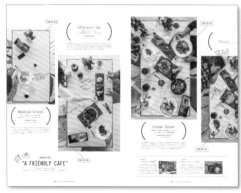

「ACTUS Umeda Open」〈8-9p〉CL：ACTUS ／ CD：宮崎真／
AD：久住欣也（Hd LAB inc.）／ D：前川朋徳（Hd LAB inc.）／
PH：Shinsaku Kato ／ ST：Yuriko E

規則性地配置小型元素，彷彿像是畫上圖樣般的時尚版面設計。

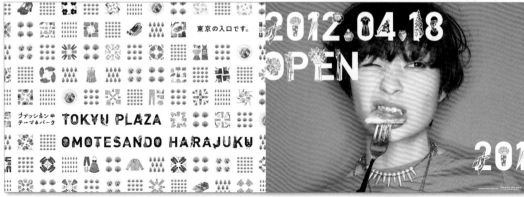

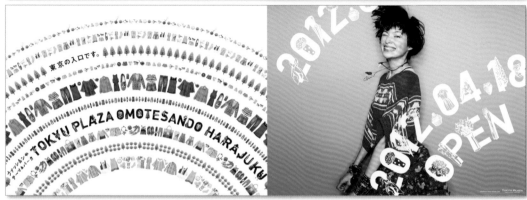

「TOKYU PLAZA OMOTESANDO HARAJUKU」CL：東急不動産株式会社／ CD：清野信哉／ AD：玉置太一（株式会社電通）／
D：藤井賢二／ PH（人物）：鈴木心／ PH（商品）：宇禄／ IL：山根 Yuriko 茂樹

將照片錯開傾斜

使版面富有動感
感受到震撼力

錯開・傾斜

想要藉由照片配置來展現出動感，將照片等視覺圖像的一部分錯開或是傾斜擺放，是最為直接的表現方式。人對於部分變化或不安定的狀態，會自然而然感受到動感。想使人感到活力或是愉快感時，使用這個手法，能有效地在剎那間受到注目。

GOOD!

沉靜的氛圍

元素少 ——— 元素多

熱鬧的氛圍

適用條件分析圖

藉由設定角度傾斜或是錯開，可以增加動感。另外，有動感的版面設計呈現熱鬧的印象，因此不適合想要表現沉靜氛圍的時候。

失敗的原因？

因為是針對孩童的版面設計，目前的編排過於一板一眼，缺少樂趣，希望能再增添一些歡樂的氛圍。

要如何改善？

照片多的情況下，隨意地讓照片各自傾斜不同角度，能呈現出動感，使版面充滿快樂的氛圍。

動感過少

失敗！

也有這種用法！

應用

只有１張照片，視覺圖像元素少的情況時，依據角度的設定方式、或是與其他元素搭配的技巧等，可以表現出強勁有力的動感。這裡，將搭配照片內容的標題文字等元素也同步做了傾斜。

 # 將照片錯開傾斜

加上變化的元素，即可在平面上產生動感。動與靜換言之就是緊張與安定，構圖中是可以表現出動感的。以形狀來說，流線型或曲線以及斜線，相較於直線更容易使人感受到動感。除此之外，照片被攝體本身是否帶有動感也是重點。

構圖上的動感表現	伴隨方向性的斜線

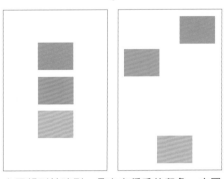

左圖規則性強烈，具安定穩重的印象。右圖因配置的變化而表現出動感與緊張感。

水平線或垂直線具安定感，給予人安靜的印象。伴隨方向性的斜線可作為動感的元素來運用。

將矩形照片傾斜	被攝體展現動感

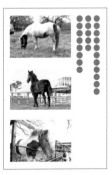 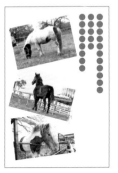

Run！

對齊排列的話，動感少，給人安靜的印象。使照片傾斜，破壞規則性，則能產生動感。

若照片的被攝體或圖像本身就能感受到動感的話，可以發揮這點來展現躍動感。

照片錯開傾斜的 POINT

- 破壞連續性或持續性的狀態，使規則性產生變化，即可為版面加入動感。
- 相較於水平、垂直等中規中矩的狀態，傾斜的狀態更能使人感受到動感。
- 動與靜的差異，換言之就是緊張感與安定感的差異。

 看看實際案例

嚴肅表情的人物照片和傾斜的文字，
特意表現出不安定感，展現緊張感。

映画「私の男」CL：日活株式会社／AD：岡野登（Cipher.）／D：大井
山恵／PH：神谷智次郎

將同樣情境的照片錯開配置，
使觀看者感覺到流動的動感。

恵比寿ガーデンプレイス「YEBISU STYLE No.37 2013 WINTER」
〈2-3p〉CL：サッポロ不動産開発株式会社／AD：カイシトモヤ
（room-composite）／D：前川景介（room-composite）／PH：柿
島達郎（pointer）

將去背照片和文字隨意地傾斜，
從整體頁面中感受到動感。

『FRAMES（No.1 2013 SPRING）』〈24-25p〉CL：JINS／AD：前川朋徳（Hd LAB inc.）／D：高橋淳一（Hd LAB inc.）／
PH：稲田平／IL：鈴木麻子

 ## 使用拼貼的手法

組合各式各樣的素材
創造出嶄新視覺圖像

拼貼

所謂拼貼，是將零零散散、複數的素材經由組合，創造出嶄新視覺圖像的手法。可以使用如報紙、雜誌等印刷品的剪報，或是照片、插畫等各式各樣的素材。這是當想要在有限的版面內納入大量素材時，被活用的設計技巧。

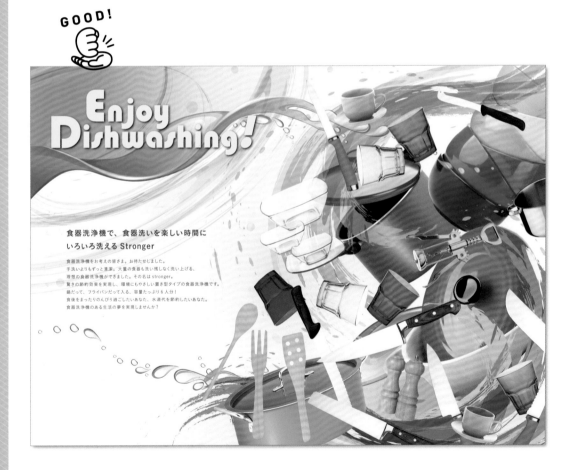

沉靜的氛圍

元素少　　　　　　元素多

熱鬧的氛圍

適用條件分析圖

拼貼，是適用於使用大量視覺圖像的版面設計手法。組合複數的視覺圖像，將想要傳達的世界觀以一張圖來做表現。

失敗的原因？

為了傳達是洗碗機所做的視覺表現。下方範例中，食器類的圖片只是對齊排列而已，想要傳達出什麼的訊息性薄弱，視覺的震撼力也不足。

要如何改善？

將某件訊息，使用視覺圖像清楚強烈傳達的方法之一就是拼圖。左頁的範例中，將圖像拼貼組合成表現出正在被清洗中的食器模樣。

衝擊力不足

失敗！

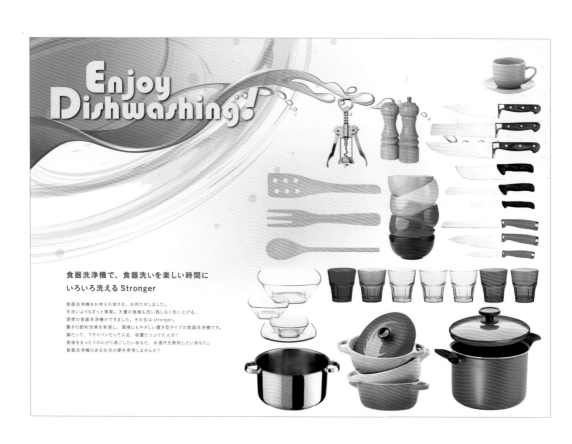

Enjoy Dishwashing!

食器洗浄機で、食器洗いを楽しい時間に
いろいろ洗える Stronger

食器洗浄機をお考えの皆さま。お待たせしました。
手洗いよりもずっと清潔。大量の食器も洗い残しなく洗い上げる、
理想の食器洗浄機ができました。その名は stronger。
驚きの節約効果を実現し、環境にもやさしい置き型タイプの食器洗浄機です。
鍋だって、フライパンだって入る、容量たっぷり6人分！
食後をまったりのんびり過ごしたいあなた、水道代を節約したいあなた。
食器洗浄機のある生活の夢を実現しませんか？

拼貼的版面設計

複數的視覺圖像以拼貼手法合成，可以製作出非日常性的視覺效果。不只是將素材去背呈現，亦可以將矩形照片組合。進行拼貼時，雖然可以部分重疊，但須注意避免蓋住需呈現的重要部分。

展現非現實性的情境

藉由合成照片，可以表現出日常中不存在的世界。

將複數的照片合而為一

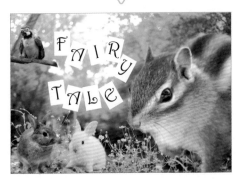

不空出間隔，將照片緊鄰並排，使界線曖昧模糊，合成一幅畫來展現。

拼貼的表現

除了照片之外，拼貼亦可以組合文字等各式各樣的元素。

拼貼的 POINT

◎ 拼貼可以組合零零散散的素材再重新構成，是能利用視覺圖像創造出各式各樣世界觀的設計手法。

◎ 合成複數的照片，可以表現出現實中不存在的情境。

◎ 將照片重疊組合時，需特別注意勿將應該呈現的部分蓋住。

看看實際案例

故意不重疊地配置眾多元素，
呈現熱鬧氛圍的拼貼。

「森永製菓 企業広告」CL：森永製菓株式会社／CD：黒須美彦／AD：玉置太一（株式会社電通）／D：藤井亮／PH：高梨遼平

組合插畫與照片，
充滿個性的拼貼表現。

「The 21st Century Beetle.」〈3-4p〉CL：フォルクスワーゲングループジャパン株式会社／AD：久住欣也（Hd LAB inc.）／D：原田諭（Hd LAB inc.）／PH：小笠原徹

組合展覽中的展出作品，
使文字浮在最上層的設計表現。

「しかけ絵本II」CL：武蔵野美術大学 美術館・図書館／AD+D：中野豪雄（株式会社中野デザイン事務所）／D：直井薫子

使用材質素材

賦予
擬似的各種質地

材質素材

材質素材意謂質地，顯示布料或石頭等的材質。通常印刷品能賦予觸感的只有印刷用紙的質地而已，這時利用布料、石頭、木板等質感素材的寫真或圖像，可展現擬似的粗糙感或是光滑感等材質的氛圍。

GOOD!

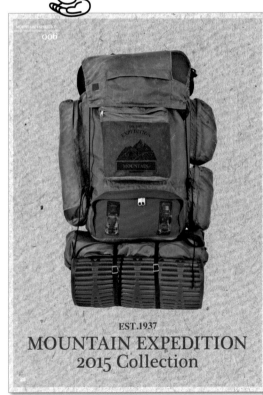

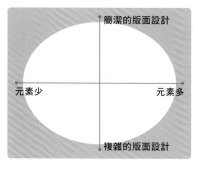

簡潔的版面設計

元素少　　　　　　　　　　元素多

複雜的版面設計

適用條件分析圖

想為版面加上紋理時，材質素材是有效手法。不論元素多寡都可以利用。但若是在文字量多要使用為背景時，須注意避免材質紋理造成干擾文字而難以閱讀。

失敗的原因？

這是介紹戶外活動商品的設計。右邊是可以感受到空氣感的視覺圖像，與此對比，左邊以商品圖提高對商品的印象，但希望能再多表現一些材質感。

要如何改善？

背包等商品，為了在視覺上傳達布料的質感，可巧妙利用材質素材。左頁範例中使用可感覺到纖維的素材紋理，添加了樸素的氛圍。

不能感受到材質感

失敗！

也有這種用法！

應用

文字等塗滿的部分以材質素材來表現，使文字的意思更加直覺性地傳達。

 # 使用材質素材的版面設計

時常可見將仿若真實材質的圖片使用於背景，於其上配置文字可以感受到深度。與材質圖組合時需注意，當背景的素材紋理和上方文字的色彩、亮度差距小時，界線會曖昧不明，使文字變得不易辨識。

各種的材質素材

除了布料、石頭等材質素材的照片之外，也可以利用平面藝術來表現。

材質素材與文字的搭配 1

於深色的材質素材上配置文字時，把文字變亮等等的處理是必要的。

材質素材與文字的搭配 2

於淡色的材質素材上配置文字時，調整色彩與明暗度使文字易於閱讀。

使用材質素材時的 POINT

◉ 所謂材質素材，是利用可感受到質材或材料的視覺圖像為版面加入質感。
◉ 表現石頭、布料、木材、金屬質地的視覺圖像，可使版面產生深度。
◉ 於版面背景使用材質素材時，須注意與其他元素的搭配。

看看實際案例

在照片上面薄薄的覆蓋上材質素材，
呈現彷彿是印刷在牛皮紙上的氛圍。

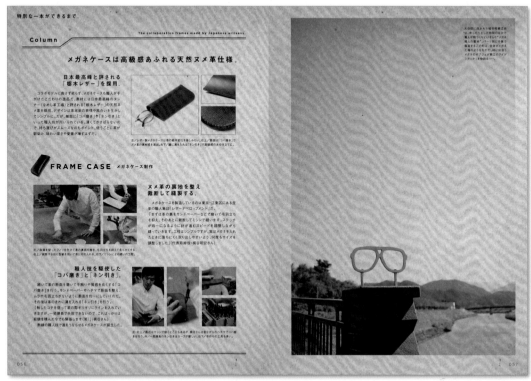

『FRAMES(No.1 2013 SPRING)』〈56-57p〉CL：JINS／ AD：前川朋德（Hd LAB inc.）／ D：高橋淳一（Hd LAB inc.）／
PH(STUH／人物)：有坂政晴／ PH(STUH／商品)：小山幸彥

在時尚的照片上，
搭配厚重質感的相框展現高級感。

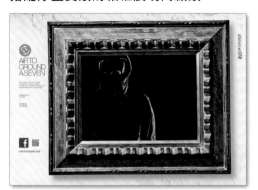

「AIR TO GROUND A-SEVEN」CL：株式会社デサント／
CD+AD+D：池越顕尋（GWG）／ PH：OKA-Z

使用水彩畫風的材質素材，
令人聯想到童話印象的夢幻展現。

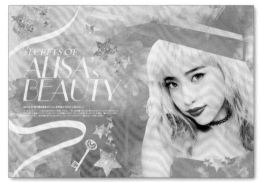

『 # ALISA』〈58-59p〉CL：株式会社ギャンビット／
AD+D：RE:RE:RE:mojojo（Werkbund Inc.）／
PH：田口まき（NON-GRID/MADE IN GIRL）／ E：柳詰有香

 使用插畫作為主要元素

表現出與照片不同的
意象與世界觀

以插畫為主

相對於照片是表現出現實本身，插畫並不是直接表現出實際的現實。不同的筆觸與色調所表現出的風格也明顯不同，亦可傳達實際上並不存在的印象。將插畫用於主要視覺圖像，達成引導版面整體方向性的重要任務。

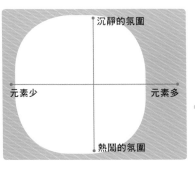

沉靜的氛圍

元素少　　　　　元素多

熱鬧的氛圍

{ 適用條件分析圖 }

依據筆觸或畫法的不同，插畫可以表現出與照片不一樣的氛圍。想要讓插畫的氛圍能夠發揮於整體版面上時，應當減少其他的元素。

俗氣而不夠洗鍊
失敗！

失敗的原因？

這是舞蹈競賽的宣傳。舞者的人物照與街道的風景照融合在一起，有展現出帥勁，但總覺得整體感覺俗氣，不夠洗鍊。

要如何改善？

照片因為真實感強烈，有時會因而顯得過於寫實。左頁的範例使用剪影插畫，是能表現出俐落感的手法之一。

 # 插畫為主的版面設計

插畫依據繪製的筆觸，可以控制想要的氛圍或想傳達的內容。除此之外，照片中難以表現的擬人化等非現實的世界，用插畫即可輕易地表現出來。於版面設計中使用插畫時，選擇符合想要傳達氛圍的插畫是很重要的。

即使畫的是同一主題，也會因畫材與畫風而筆觸相異，賦予的印象也不相同。

插畫適用於現實中不可能存在的擬人化表現。

插畫的檔案有數學運算的向量式(左)與畫素構成的點陣式(右)。

以插畫為主時的 POINT

- 插畫可以表現出現實中不可能存在的情境，或者是將沒有形狀的意象進行視覺化。
- 插畫與照片不一樣，無法再現出現實的真實感。
- 每位插畫家的畫風差異顯著，為整體的意象賦予強烈方向性。

看看實際案例

寫實的微型畫
表現出堅持與仔細。

撕畫風格，
樸素的插畫表現出溫暖感。

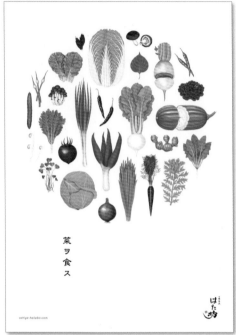

菜ヲ食ス

「日韓食菜はた坊 店内掲出用ポスター」CL：日韓食菜はた坊／
AD＋D：池上直樹（コトホギデザイン）／IL：山田博之／C：小島
奈緒子（コトホギデザイン）

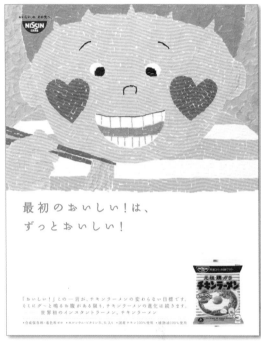

最初のおいしい！は、
ずっとおいしい！

「おいしい！」この一言が、チキンラーメンの変わらない目標です。
そこにグ〜と唸るお腹がある限り、チキンラーメンの進化は続きます。
世界初のインスタントラーメン。チキンラーメン

「チキンラーメン 雑誌広告シリーズ」CL：日清食品株式会社／CD：吉村
泰／AD：立石義博（株式会社電通）、平山敦／D：松田典子／PH：枝川
昌幸／IL：霜田あゆ美

使用文字描繪人物，
獨特且具有衝擊力的表現。

「□□□（クチロロ）」CL：commmons／CD：伊藤ガビン（NNNNY）／AD＋D：いすたえこ（NNNNY）／D：林洋介（NNNNY）／PH：P.M.Ken

運用插畫做補充

只有文章難以傳達時
以視覺性補充說明

以插畫做說明

文章可以詳細地傳達資訊，但是若全部只依賴文字說明，會需要龐大的文字量。此時，若將顯示順序、動作、構造等處搭配上說明式的插畫，便能增進理解性。加上視覺性的補充輔助，具有使困難的內容變得容易瞭解的效果。

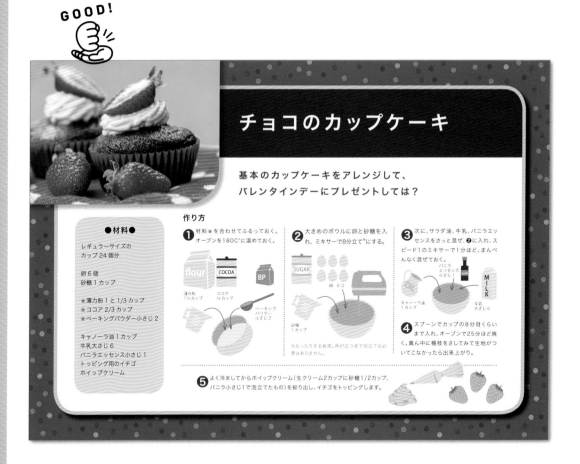

簡潔的版面設計

元素少 　　　　　　　　元素多

複雜的版面設計

補充性的插畫，可以提高內容的理解度，因此可作為輔助運用。若已經有過多元素的情況下時，需確認是否還有空間再追加插畫。

失敗的原因？

作為簡潔的版面設計並無不妥，但作為食譜的介紹則顯得生硬。因為只有文章，必須閱讀關於順序的文字，可能會使人感覺到困難不易理解。

要如何改善？

想要緩和只有文章的生硬印象時，可以試著在介紹順序的附近加上插畫，可有效地提高理解度，亦有助於吸引版面的注目度。

不易理解
失敗！

チョコのカップケーキ

基本のカップケーキをアレンジして、
バレンタインデーにプレゼントしては？

●材料●

レギュラーサイズの
カップ 24 個分

卵 6 個
砂糖 1 カップ

★薄力粉 1 と 1/3 カップ
★ココア 2/3 カップ
★ベーキングパウダー小さじ 2

キャノーラ油 1 カップ
牛乳大さじ 6
バニラエッセンス小さじ 1
トッピング用のイチゴ
ホイップクリーム

作り方

❶ 材料★を合わせてふるっておく。オーブンを180℃に温めておく。

❷ 大きめのボウルに卵と砂糖を入れ、ミキサーで8分立て※にする。

※もったりする程度。角が立つまで泡立てる必要はありません。

❸ 次に、サラダ油、牛乳、バニラエッセンスをさっと混ぜ、❷に入れ、スピード1のミキサーで1分ほど、まんべんなく混ぜておく。

❹ スプーンでカップの8分目くらいまで入れ、オーブンで25分ほど焼く。真ん中に楊枝をさしてみて生地がついてこなかったら出来上がり。

❺ よく冷ましてからホイップクリーム（生クリーム2カップに砂糖1/2カップ、バニラ小さじ1で泡立てたもの）を絞り出し、イチゴをトッピングします。

 # 運用插畫補充時的版面設計

運用插畫做補充時，重要的是文章內進行了多少說明，必須留意平衡感，過與不足都不好。照片中難以再現，或是過於寫實的說明等，適合以插畫表現。如同漫畫般，將文字以台詞口吻搭配表現，效果會更好。

以文章與視覺圖像解說

1. スリングを装着します
内側のレールはアンダーバストに沿うあたりに合わせ、自分の手を入れてポーチの底がおへそのあたりの深さになるように調節をしましょう。

2. 赤ちゃんを入れます
リングと反対側の肩にげっぷさせるときのように高めに抱き上げ、足をスリングの内側から外に出すようにポーチにおろします。リングと反対側の手で赤ちゃんの足を誘導してあげるとスムーズです。

3. 浮き輪に座るような感じで寄り添い抱きします
上側のレールにつながっているテールを引いて、赤ちゃんの上半身が密着するように全体を整えます。赤ちゃんの膝ウラに布の端が当たるようにします。

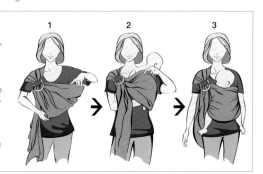

若沒有視覺性的補充，為了詳細說明需要很長的文章。文字與圖像並用，可以使人容易理解，正確地傳達資訊。

內部構造的插畫

通常肉眼看不見的人體內部或機械的內部結構等，用插畫是更有效的表達。

加上台詞

使用精油和香草
令人放鬆的時間♪

插畫搭配台詞可以展現出臨場感，容易使人聯想到情境。

運用插畫做補充時的 POINT

- 只有文字的困難內容，加入視覺性的補充即可變得易於傳達。
- 插畫可以集中表現想要說明的重點，因此最適合用來說明複雜的構造或一般肉眼看不見的部分等。
- 不要擷取從文章中獨立出來的元素，須以文章與插畫連結下產生的相乘效果為目標！

看看實際案例

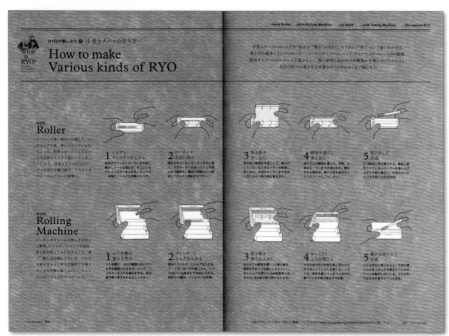

融合於香菸用的蠟紙上，
以簡潔的線條插畫做說明的設計。

『手巻きタバコ STYLE
BOOK』〈34-35p〉
CL：株式会社主婦と
生活社／AD+D：久住
欣也（Hd LAB inc.）
／IL：藤本晃司

人像以全身插畫來表現，
用此方式使讀者容易產生聯想。

『お仕事女子のマネー
大百科（OZ Plus 増
刊）』〈46-47p〉／
CL：スターツ出版／
AD：坂上恵子（I'll
Products）／D：酒井
好乃（I'll Pro ducts）
／IL：ノグチユミコ

使內容更易理解
一瞬間傳達

統計圖、圖解、圖表、地圖、圖形符號、表格等，能夠整理包含各種資料的複雜資訊，以視覺性做傳達。藉由視覺化，只有文字時難以理解的資訊也能一目了然。咀嚼整理資訊，並且注意將重點集中呈現。

Eco Living 2015
CO_2を出さないエコな暮らし

太陽光発電とは

太陽光発電は、「太陽電池」と呼ばれる装置を用いて、太陽の光エネルギーを直接電気に変換する発電方式です。
太陽の光は、仮に地球全体に降り注ぐ太陽エネルギーを100%変換できるとしたら、
世界の年間消費エネルギーを、わずか1時間でまかなうことができるほど巨大なエネルギーです。

CO_2排出量

・太陽光発電を行った場合（前年比）

・太陽光発電以外での対策の場合（前年比）

住宅用太陽電池、産業用太陽電池をつかって、
太陽光発電を行った場合の、年間のCO_2排出量

64% 削減

省エネのポイント、検討項目を割り出し、
負荷変動要素を見極めた対策を行った場合

36% 削減

・自動車燃料の比較（1年間のCO_2排出量；%）

電気自動車はさまざまなエコカーの中でも最もCO_2を出しません。
しかし、電気自動車に乗るだけでは、CO_2を減らせるわけではないのです。
それは、発電所で電気を作る時点ですでにCO_2かたくさん出ているからにほかなりません。
CO_2削減のためには、電気自動車だけではなく、さまざまな側面から考えなければならないのです。

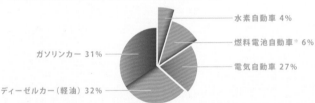

水素自動車 4%

燃料電池自動車※ 6%

ガソリンカー 31%

電気自動車 27%

ディーゼルカー（軽油）32%

※ 燃料電池：メタノール、DME、ガソリン、メタン、水素

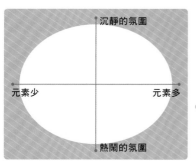

沉靜的氛圍

元素少　　　　　元素多

熱鬧的氛圍

適用條件分析圖

統計、推算、數字的比較等，以數字與文章說明難以理解。從複數的圖解表現中選擇確切的圖解，可增進觀看者的理解度。

Eco Living 2015
CO_2を出さないエコな暮らし

太陽光発電とは (太陽電池)

太陽光発電は、「太陽電池」と呼ばれる装置を用いて、太陽の光エネルギーを直接電気に変換する発電方式です。
太陽の光は、仮に地球全体に降り注ぐ太陽エネルギーを100%変換できるとしたら、
世界の年間消費エネルギーを、わずか1時間でまかなうことができるほど巨大なエネルギーです。

CO_2排出量

・太陽光発電を行った場合 (前年比)

住宅用太陽電池、産業用太陽電池をつかって、
太陽光発電を行った場合の、年間のCO_2排出量

64% 削減

・太陽光発電以外での対策の場合 (前年比)

省エネのポイント、検討項目を割り出し、
負荷変動要素を見極めた対策を行った場合

36% 削減

・自動車燃料の比較 (1年間のCO_2排出量：%)

電気自動車はさまざまなエコカーの中でも最もCO_2を出します。
しかし、電気自動車に乗るだけでは、CO_2を減らせるわけではないのです。
それは、発電所で電気を作る時点ですでにCO_2がたくさん出ているからにほかなりません。
CO_2削減のためには、電気自動車だけではなく、さまざまな側面から考えなばらないのです。

・水素自動車 4%
・燃料電池自動車* 6%
・電気自動車 27%
・ガソリンカー 31%
・ディーゼルカー（軽油）32%

※ 燃料電池：メタノール、DME、ガソリン、メタン、水素

只有文章的表現
失敗！

失敗的原因？

簡潔的版面設計使人感受到環保概念，但是若不閱讀文章就無法理解數字的涵義，最想要傳達的部分呈現不明確的狀態。

要如何改善？

將比較性的數值與可以統計圖表化的元素，使用圖示等圖解化後的統計圖表呈現，可使內容較易於理解。

也有這種用法！
應用

複雜交錯的內容或是金額的統計等，可以利用表格整理，使其一目了然。每列設計不同顏色，也是更加增進理解度的方法之一。

圖解・統計圖表・表格的版面設計

數值等檔案視覺化時，雖然設計性也很重要，但最重要的是正確度與易於理解度。因為誇張的設計呈現，而使得檔案的客觀事實被錯誤傳達是不允許的。比如統計圖表，必須採用適切的表現方法、尺度與單位，避免造成意想不到的誤解。

人的認知順序

好好的混合拌勻

加入鹽

加入砂糖

加入味噌

如果沒有什麼特殊處理，通常人會由上往下閱讀。

製作視線的流向

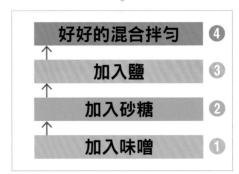

箭頭即使與視線的流向相反，還是能顯示出順序。而數字更能準確地表現出順序。

數值以統計圖表來表示

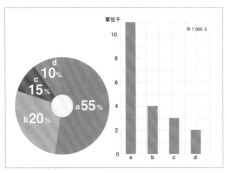

統計圖表可以直覺性地傳達數值。設定適切的形式與尺度來活用吧！

統整整理於表格

項目	人數(人)	百分比(%)
a	11,000	55
b	4,000	20
c	3,000	15
d	2,000	10

表格裡編入數值時，需注意定位等文字的統一性。記載單位也很重要。

使用圖解・統計圖表・表格時的 POINT

◎ 圖解、統計圖表、表格等可以整理繁雜的資訊，發揮視覺傳達的作用。
◎ 應避免以外觀的美感或設計性為優先，而造成缺乏正確性與理解度的表現。
◎ 處理檔案時必須慎重進行，須注意不要扭曲事實地進行傳達。

 ## 看看實際案例

大量使用圓餅圖、直條圖等，
將豐富的資訊傳達地一目了然。

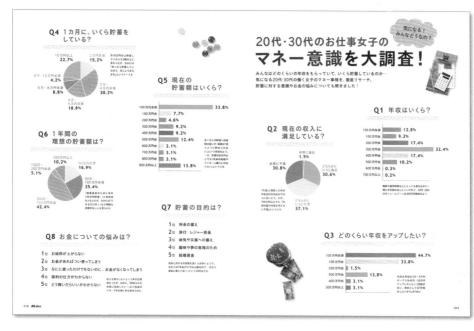

『お仕事女子のマ
ネー大百科（OZ
Plus 增刊）』
〈18-19p〉／
CL：スターツ
出版／AD：坂
上恵子（I'll
Products）／
D：酒井好乃（I'll
Products）

以變形的插畫表現，
充滿幽默感的地圖。

『ワンダーフォー
ゲル 2015年6月
号』〈24- 25p〉
CL：山と溪谷社
／AD：尾崎行欧
／D：尾崎行欧
／IL：加納徳博

PART 4

掌控印象的
配色技巧

色彩能左右觀看者的印象。紅色給人溫暖、熱情的感覺，
藍色則給人寒冷、冷靜的印象。此外，僅僅只是顏色的使用方法，
如色彩的組合方式（配色）與使用面積等，就可大幅改變意象。
本章節就來解說，如何配合版面設計的意象來做配色吧！

 決定主色與副色

搭配意象

具平衡感的配色

色彩有著各種不同的印象。配色是指搭配顏色以加強印象。佔據最大面積的顏色稱為主色，需與負責輔助角色的副色做平衡性的配色，統整協調全體的意象。配色的選擇必須配合想要傳達的內容來進行。

白色背景

視覺圖像偏少 ─── 視覺圖像偏多

有色背景

若想要強烈地展現顏色的印象，大面積的使用該色彩是很重要的。因此，當使用多張色感強烈的照片做設計時，應避免所用顏色反而變得黯淡不明。

使用過多暖色

失敗！

新発売
LEMON SHERBET
さっぱりした甘さのフレッシュレモンのシャーベット
¥590えん

失敗的原因？

似乎是想要大量使用黃色與橘色等暖色系來表現出柑橘系的意象，但相較於黃色，橘色的面積更大，因此使得最應該被傳達的「檸檬」印象就變得薄弱。

要如何改善？

為了襯托出商品的印象，可採取主色故意選用與商品迥異色彩的方法。如左頁的範例，選擇寒冷意象的藍色系為主色，而藍色是黃色的對比色，因此能展現出震撼力。副色則以黃色搭配，確實傳達出主角「檸檬」的意象。

主色與副色的版面設計

主色與副色，依據組合方法可以掌控印象。除了色彩選擇之外，改變面積比例也會大幅改變印象。面積差異小給人安定的印象，面積差異大則表現出躍動感。

只有單色的配色

利用 1 色全面塗滿，這個色彩即為主色，主導整體意象。

2色配色

藍色75%、綠色25%的比例配色，是藍色為主色的明快比例。

面積幾乎相同的配色

主色與配色的比例為55%與45%。當差異縮小，則主色的主導性就變弱。

主色的處理方式

配色面積的比例，需配合版面整體的色彩，這個範例中藍色是主色。

主色與副色的 POINT

- 使用複數色彩時，被使用最多的顏色主導整體的意象。
- 佔據最大面積的色彩為主色，擔任輔助角色的是副色。
- 配合想要傳達的內容，將主色與副色做協調性地組合是很重要的。

主色與副色
以互補色對比展現出震撼力。

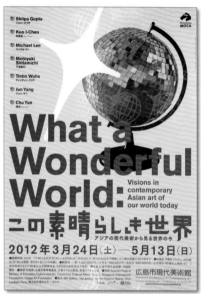

「この素晴らしき世界：アジアの現代美術から見る世界
の今」CL：広島市現代美術館／AD+D：野村勝久（野村
デザイン制作室）

組合 2 色暖色系，
呈現稚氣柔和的意象。

「スタジオクーシュ イメージポスター」CL：スタジオクー
シュ／AD+D：酒井博子（coton design）

利用 2 色冷色系做出漸層，
展現夢幻的氛圍。

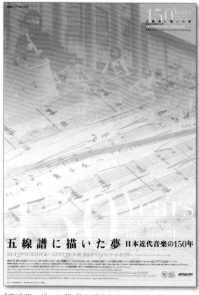

「五線譜に描いた夢 日本近代音楽の150年」CL：東京オ
ペラシティ文化財団／AD+D：中野豪雄（株式会社中
野デザイン事務所）

在單調氛圍的設計中
賦予變化

在版面中能夠以色彩顯示變化的就是重點色。即使因只有主色與副色的配色而顯得單調時，加上重點色就能使整體充滿活力。重點色以面積少，集中重點使用最能發揮效果。

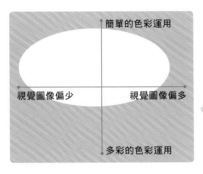

簡單的色彩運用

視覺圖像偏少　　　　　視覺圖像偏多

多彩的色彩運用

適用條件分析圖

欲發揮重點色效果時，統一整體色調，減少用色數量等，將顏色的使用簡單化。版面的用色過多，重點色本身也會被埋沒。

色彩變化單調
失敗！

失敗的原因？

表現出單色調、時尚的印象，但總覺得有所不足。主要視覺圖像的躍動感，也顯得沉靜下來。

要如何改善？

若想要呈現非常安穩的印象，右邊的範例並無不妥，但是特有的躍動感因此變得黯淡。此時可以如同左頁的範例賦予重點色，在最想引人注目的部分加上色彩，使版面整體產生變化，亦可襯托出視覺圖像。

重點色的版面設計

重點色的秘訣在於少量使用。採 3 色配色時，主色70%、副色25%、重點色5%左右的比例是理想的平衡度。想要使重點色的配色發揮效果的訣竅，是與背景或周圍色彩的明度或色相做出差異。

2色的配色	追加重點色
主色(藍)、副色(綠)的配色，給人略為單調的印象。	設置重點色，於整體5%的區域配置黃色，使整體強弱層次分明。
須注意色調與面積	**使用面積的技巧**
融合於周圍環境中的色彩會無法發揮重點色的功能。此外，增加過多，效果也會大打折扣。	只要面積的比例適切，不論配置在版面的任何位置都能發揮重點色的功能。

重點色的 POINT

- 單調的配色中加上重點色，可以使版面產生變化，整體充滿活力。
- 具效果且受歡迎的比例大約為主色70%、副色25%、重點色5%。
- 作為效果的重點色，需依據與其他顏色的平衡感來選擇，且訣竅是不使用過多。

看看實際案例

在單色基調的版面上，
加上少量紅色，作為吸引目光的焦點。

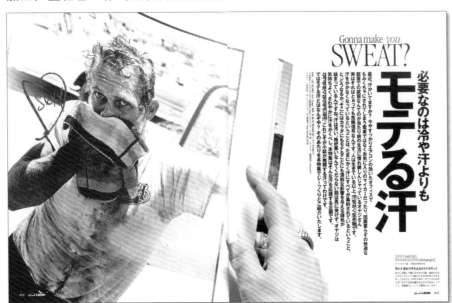

『LEON 2015年7月號』付録「カラダレオン」〈12-13p〉CL：主婦と生活社／AD：久住欣也（Hd LAB inc.）／D：滿田恵（Hd LAB inc.）

黑底、時尚的頁面中，
以鮮麗的桃紅色為重點色。

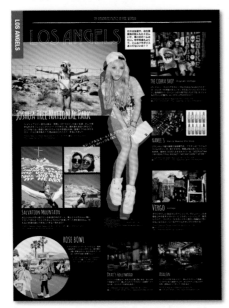

『＃ALISA』〈36p〉CL：株式会社ギャンビット／AD＋D：RE:RE:RE: mojojo（Werkbund Inc.）／PH：田口まき（NON-GRID/MADE IN GIRL）／E：Naoko Funky Yamanaka

白×紅，具流行感的版面上，
少女的藍色洋裝是焦點。

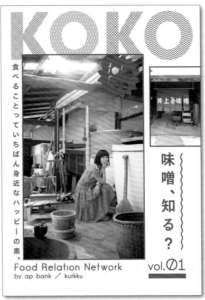

「KOKO vol.01」CL：Food Relation Network／AD＋D：いすたえこ（NNNNY）／PH：池田晶紀（ゆかい）

決定關鍵色

有效地使用色彩意象
發揮到最大限度

關鍵色

欲使用某種顏色的意象來創造整體氛圍時，可將該色做為關鍵色來配色。關鍵色是影響設計方向性的重要元素。要使關鍵色有效運用於配色，需占有一定程度的用色面積，將關鍵色分布於主色來進行配色。

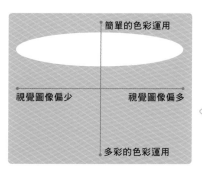

簡單的色彩運用

視覺圖像偏少　　　視覺圖像偏多

多彩的色彩運用

適用條件分析圖

要將關鍵色的效果發揮到最大，包括視覺圖像在內，大範圍地使用關鍵色是很重要的。從視覺圖像的色調中選擇關鍵色也是一種方法。

用色數量過多
失敗！

失敗的原因？

上半部視覺圖像的神秘氛圍遭到下半部配色破壞的範例。除了設定關鍵色，並且理解該色的意象、使其發揮功能之外，與視覺圖像的平衡感也很重要。

要如何改善？

如同左頁的範例，從視覺圖像的色彩中選出粉紅色作為關鍵色來進行設計。另外，標題等的配色也設定與關鍵色的色相相近的色彩，即可襯托出關鍵色。

也有這種用法！
應用

想要作為關鍵色的顏色不存在於視覺圖像裡面時不用勉強，搭配視覺圖像的色彩與色調，確保關鍵色占據相當面積也能達到效果。

關鍵色的版面設計

紅色代表熱情、藍色是清爽、白色是乾淨等，人對於色彩抱持著既定的印象。活用色彩本身具有的印象做為關鍵色，即可更為明確地傳達出想表現的內容。

冷色系的關鍵色

設定綠色或藍色為關鍵色，就能呈現清爽冷酷的印象。

暖色系的關鍵色

賦予熱情與躍動感印象的關鍵色，以紅色為首的暖色系最適合。

適合內容的配色

為了使料理感覺到美味，使用暖色系作為關鍵色較具效果。

色彩具有的印象

色彩各有各的意象，藍色使人感到安定與清涼感；紅色則是熱情而有力量。

關鍵色的 POINT

- 關鍵色是配色時作為選色基準的色彩。
- 選擇正確的關鍵色時，需掌握該色彩具有的一般性印象。
- 色彩具有的印象，有時會因文化差異，使得國內外有不同的解讀方式。
- 商品的色彩或是企業的商標色等，有時會被利用於關鍵色。

 看看實際案例

將紅色設定為關鍵色，
表現出領導者的強大力量。

設定粉紅色為關鍵色，
表現出令人印象深刻的梅花意象。

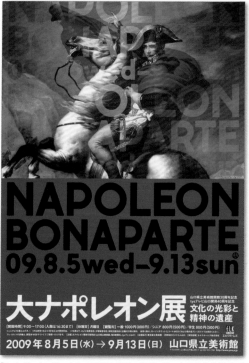

「大ナポレオン展—文化の光彩と精神の遺産」CL：山口県立美術館／
AD+D：野村勝久（野村デザイン制作室）

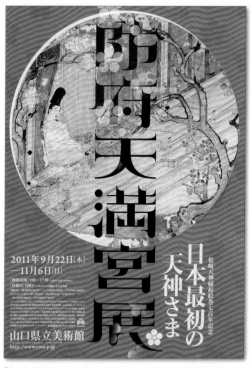

「防府天満宮展—日本最初の天神さま」CL：山口県立美術館／
AD+D：野村勝久（野村デザイン制作室）／C：大賀郁子

不可思議、具個性的世界觀，
以綠色全面配色來展現。

舞台「スマートモテリーマン講座」〈3-4p〉
CL：avex live creative／AD：島村季之
（Hd LAB inc.）／D：原田論（Hd LAB
inc.）、持田卓也（Hd LAB inc.）／PH：石
黒幸誠（go relax E more）

 統一色調

使用複數的色彩
呈現一致感

色彩的特徵以色相、明度（亮度）、彩度（鮮豔度）來表示。其中混合明度與彩度，分類色彩調性的概念為色調，將色相不同的複數色彩組合在一起時，只要統一色調就能產生協調感，亦能使版面展現出一致性。

GOOD!

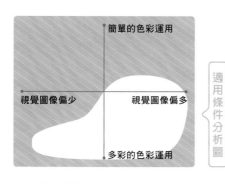

適用條件分析圖

插畫或照片等視覺圖像元素多的時候，將這些元素的色調統一，就可以使版面達到整體色彩一致性。

色彩凌亂不堪
失敗！

失敗的原因？

這個範例中有略為穩重的色調與鮮豔的色調，色相、彩度、明度凌亂不堪。使用多種色彩時，若色調不一致，將造成散亂、不統一的印象。

要如何改善？

決定想要表現的色彩，配合該色彩進行同色調的配色。即使用色數多，亦可使整體氛圍一致。

 # 統一色調的版面設計

即使是使用複數的色彩，只要統一色相、明度、色彩即可展現出一致感。統一明度與彩度時，使用同色調的色彩即可。可參考「日本色研配色體系※」中設定的豔麗色調與淡色調等12種色調。 ※日本色研配色體系：即為日本色彩研究所色調系統PCCS

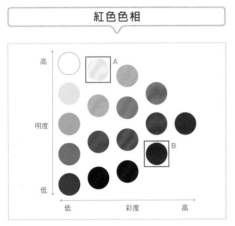

紅色色相，表示明度與彩度的分布圖。

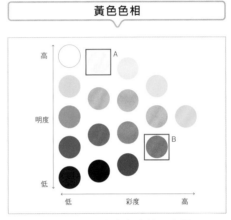

黃色色相，表示明度與彩度的分布圖。

| 同色調的配色 |

「紅色色相」與「黃色色相」的色調圖中，位於相同位置的色彩即意謂是同一色調。若使用相同色調的色彩，可使人感到一致性，表現出統一感。

統一色調的 POINT

- 使用複數色彩時，統一色相、明度、彩度，就可以達到具協調性的配色。
- 混合明度與彩度，表示色彩調性的分類稱之為色調。
- 即使是色相不同的色彩，統一色調即可達到平衡感。

看看實際案例

表現傳統與節慶，將多樣色彩的配色
以彩度高的色調做統一。

使用沉穩的色調，
呈現多彩、具個性的氛圍。

「善光寺びんずる市」CL：善光寺びんずる市実行委員会／
AD+D+IL：古屋貴広（Werkbund Inc.）

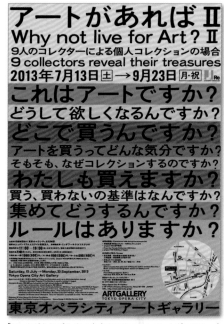

「アートがあればⅡ」CL：東京オペラシティ アートギャラリー／
AD+D：高田唯（ALL RIGHT GRAPHICS）

淡色調的配色運用，
呈現可愛甜美的氛圍。

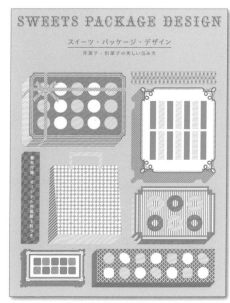

『スイーツ・パッケージ・デザイン 洋菓子・
和菓子の美しい包み方』CL：株式会社グ
ラフィック社／AD+D：酒井博子（coton
design）

黑白色調・單色調的效果

黑白色調・單色調

去除色彩
強調形狀與陰影

混合存在過多相異色彩的版面，容易使主題不明顯、呈現散漫的印象。嚴選色彩，可以簡潔有力地表現想要傳達的訊息。黑白或深褐色等單色調可強調形狀或陰影，因此是可無限減少色數的配色技巧。

GOOD!

適用條件分析圖

簡單的色彩運用

視覺圖像偏少　　　　視覺圖像偏多

多彩的色彩運用

黑白色調、單色調去除了色彩，可以強調出形狀與陰影，因此使用照片時最適合。為發揮黑白色調、單色調的效果，將色彩使用減少到極限是很重要的。

照片色彩過於強烈
失敗！

失敗的原因？

因臉部特寫具強烈的衝擊力，用彩色照片會使得想傳達的訊息以外的資訊也浮現出來。

要如何改善？

臉部特寫或是想要表現出男性瀟灑的時候，使用可強調陰影的黑白色調也是方法之一。

ROBERT STATHAM PHOTO EXHIBITION
2016.3.20.MIRUMAGALLERY
www.robert_statham.com

也有這種用法！
應用

除了表現白與黑的黑白色調之外，也有如同深褐色調，以單色表現配色的單色調。依據使用的單色調顏色，可醞釀出獨特的氛圍。

私の中の光の記憶

黑白色調・單色調的版面設計

使色彩單一，以濃淡與明暗的差異來表現，即稱之為單色調。黑白色調是單色調的一種，只以無色彩（白、灰、黑）來表現。不被色相所左右，具集中形狀與陰影的效果。

黑白色調的配色	單色調的配色

只以灰色與黑色配色的範例。僅使用無彩色的配色稱之為黑白色調。

使色相單一，僅改變濃度與明暗來表現的單色調配色範例。

減少色彩的效果

將照片以黑白或單色調來表現時，可減少色相的資訊，強調濃淡與形狀，因此可以簡潔有力地傳達出主題。

黑白色調・單色調的 POINT

- 使用過多各式各樣的色彩，將呈現散漫的印象。
- 黑白色調或單色調，是只選用1種色相，以濃度與明暗的變化來強調色階色調。
- 減少色相賦予的資訊，可以更加簡潔地強調出形狀與陰影。
- 若是印刷品的話，減少印刷墨色數亦可有效壓制成本。

使人感受到水的故事性，
藍色系的單色調。

人物以黑白來表現，
展現運動的力道與速度。

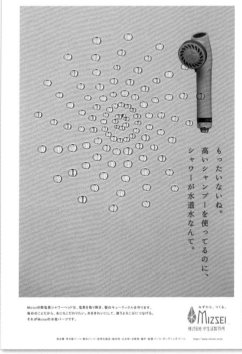

「水生活製作所 製品カタログ内広告」CL：株式会社水生活製作所／
AD＋D＋PH：平井秀和（Peace Graphics）／ Copy：成瀬雄太（新東通信）

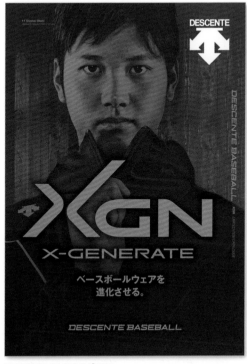

DESCENTE BASEBALL「XGN」
CL：株式会社デサント／ CD＋AD＋D：池越顕尋（GWG）／ PH：OKA-Z

黒白照片＋紅色，
表現出抒情的風景印象。

「海老と沖縄料理の店 かのうや ポスター」CL：かのうや／ CD：米村大介／ AD＋D：立石義博（株式会社電通）

男性化、女性化
以配色來表現

男性化・女性化

如同一般認為藍色是男性、粉紅色是女性，可用色彩來表現性別。一般印象中，冷色系易使人聯想到男性，暖色系則聯想到女性。配色時，將性別與訴求對象的特徵以色彩來助於聯想，使用受其歡迎的顏色更有效。

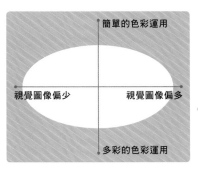

<div style="text-align:right">

簡單的色彩運用

視覺圖像偏少　　　視覺圖像偏多

多彩的色彩運用

</div>

適用條件分析圖

男女性別以配色表示時，需考量訴求對象的年齡決定關鍵色。欲使用多種顏色時，維持關鍵色的印象是很重要的。

配色男性化

失敗！

失敗的原因？

這是針對女性的春季折扣宣傳，配色卻男性化，因此感受不到女人味。配色錯誤的話，將會減弱對最想被看見的訴求對象的宣傳力。

要如何改善？

這裡的關鍵字是「女性」與「春天」，為了易於表現出女性，選用有春天氛圍的色彩——粉紅色為關鍵色，即可確實的展現出女性化。

也有這種用法！

應用

上述的範例中，因使用冷色系於女性上而失敗，但是若使用於男性上則非常適合。表現性別的時候，也需意識到訴求對象的年齡層。

 # 表現男性化、女性化的版面設計

藍色是男性、粉紅色是女性，雖然也有人不喜愛這種粗淺的劃分想法，但是若以藍色表現女性、以粉紅色表現男性，有可能無法立刻被辨識。因為性別與文化具有的印象已經根深蒂固，認知這點來進行配色吧！

暖色與冷色

暖色

冷色

參考顯示各色相關係性的「12色相環」即可容易理解。色彩大方向分類成，給人溫暖、活力感的暖色，以及給人涼爽、冷靜感的冷色。暖色系容易聯想到女性，冷色系則容易聯想到男性。

男女的圖形符號

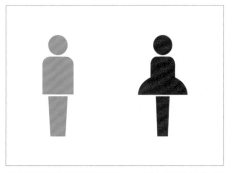

如同洗手間的圖形符號，一般以藍色作為男性、紅色作為女性的表示色。

色彩的判別與誤認

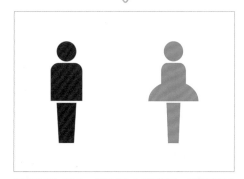

若使配色相反，即無法立即判別，變得難以傳達意旨。

表現男性化、女性化的 POINT

- 針對特定訴求對象的設計，選擇該對象喜愛的色彩，更顯效果。
- 一般而言，藍色是冷色系、男性化的；粉紅色則是暖色系、女性化的。
- 若不依據因文化與習慣已經根深蒂固的印象來進行配色，可能會使想傳達的內容無法順暢地傳達出去。

看看實際案例

在鮮豔的藍色當中搭配深紅色的重點色，
是以成年男性為訴求對象的配色。

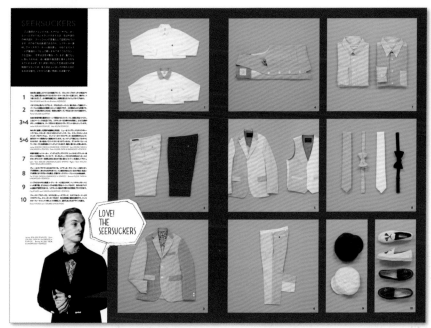

「ÉDIFICE PAPER 2013 MARCH」〈2-3p〉CL：ÉDIFICE／AD&D：タキ加奈子（soda design）／PH：長山一樹

粉紅色搭配明亮水藍色的重點色，
以年輕女性為訴求對象的配色。

「AI COLLECTION 2014」〈3-4p〉CL：株式会社三愛／AD：柴田ユウスケ（soda design）／PH：竹林省悟

 # 使用大地色系

環保與自然
以配色來表現

大地色系

所謂大地色系，是指使人聯想到土壤的褐色系或植物的綠色系等，包含在自然界中的顏色。大地色系對人類而言，是最為熟悉，讓人覺得安穩放鬆的顏色。採用於配色中，呈現出環保、天然且安定的設計，可以表現出自然意象的氛圍。

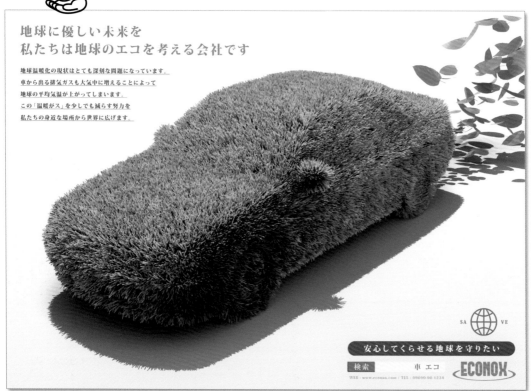

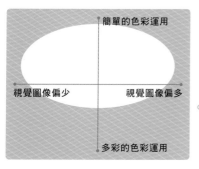

簡單的色彩運用

視覺圖像偏少　　　視覺圖像偏多

多彩的色彩運用

適用條件分析圖

想要表現出環保意識或自然感時，大地色系是最適合的配色。色調並非是單純的純色，而是稍微有點混濁、使人感到安定的色調。

失敗的原因？

應當表現出環保的內容，卻使用了紅色和紫色的範例。如果只單就配色，並無不妥，但是不符合應當傳達的內容，使人感到不協調。

要如何改善？

發揮色彩本身具有的形象是很重要的，在這裡以綠色與茶色系等大地色系進行統一，能夠精準地傳達出想表現的內容。

使用紅色與紫色
失敗！

 # 大地色系的版面設計

除了褐色系與綠色系，水藍色與天空藍也包含在大地色系中。欲使用大地色系時，從實際的風景中選擇色彩會更有效率。從風景照片等挑選出色彩配色，就易於整合統一。

所謂大地色系	大地色系的特色

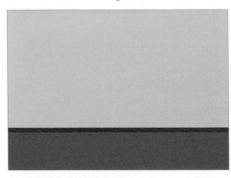

聯想到土壤的褐色系、象徵植物的綠色系，使人感受到自然的大地色系。

使用大地色系的配色可使人安心，亦可同時改善顏色的平衡感。

選擇照片顏色的參考方法

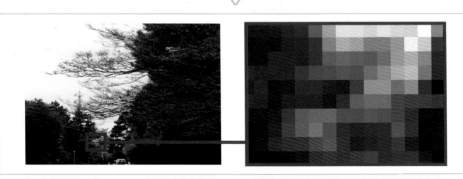

風景照片中有許多值得大地色系參考的色彩，想要從照片中挑選出色彩時，可以放大照片確認像素，或以馬賽克加工單純化。

大地色系的 POINT

- 自然界裡包含的顏色，對人類而言最為熟悉，能感受到安定與放鬆感。
- 褐色系與綠色系是大地色系的代表，讓人聯想到天空與水的藍色，也是使人感受到自然的顏色之一。
- 也有從實際的風景照片中選出色彩，作為大地色系配色的活用手法。

看看實際案例

接近藍色的綠色與藍色，
具天然感的清爽配色。

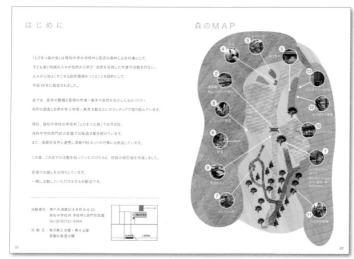

「とびまつの森 パンフレット」〈1-2p〉CL：とびまつ森の会／AD+D：酒井博子（coton design）

將被大自然包圍的露營場意象以大地色系來表現。

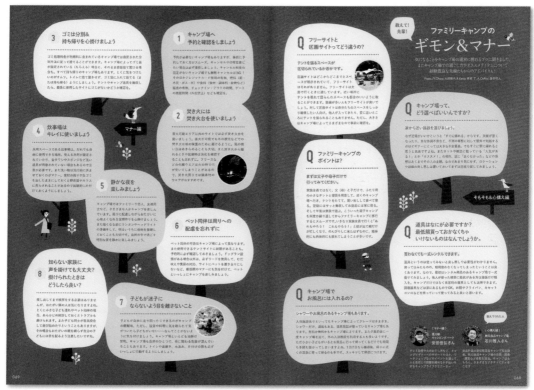

『別冊ランドネ 親子でアウトドア！』〈68-69p〉CL：エイ出版社／AD：今村克哉（Peacs）

日文書製作團隊

【裝訂・內文設計】　木村由紀（MdN Design）
【DTP】　　　　　　　フレア（矢崎学）
【範例製作】　　　　　マルミヤン
　　　　　　　　　　　大里浩二（THINKSNEO）
　　　　　　　　　　　内藤タカヒコ
【文字】　　　　　　　Flair（小松原康江）
　　　　　　　　　　　佐々木剛士
　　　　　　　　　　　大里浩二（THINKSNEO）

愛生活64

版面設計學

なっとくレイアウト　感覚やセンスに頼らないデザインの基本を身につける

總編輯　　　林少屏
出版發行　　邦聯文化事業有限公司　睿其書房
地址　　　　台北市中正區泉州街55號2樓
電話　　　　02-23097610
傳真　　　　02-23326531
電郵　　　　united.culture@msa.hinet.net
網站　　　　www.ucbook.com.tw
郵政劃撥　　19054289邦聯文化事業有限公司
製版　　　　彩峰造藝印像股份有限公司
印刷　　　　皇甫彩藝印刷股份有限公司
發行日　　　2017年08月
初版二刷　　2017年10月
港澳總經銷　泛華發行代理有限公司
　　　　　　TEL：852-27982220
　　　　　　FAX：852-27965471
　　　　　　E-mail：gccd@singtaonewscorp.com

國家圖書館出版品預行編目資料

版面設計學/株式会社Flair著；鍾佩純譯.
一初版.一臺北市：睿其書房出版：
邦聯文化發行,2017.08
160面；18.0*24.2公分.一(愛生活；64)
譯自：なっとくレイアウト
ISBN 978-986-94849-1-6(平裝)

1.版面設計

964　　　　　　　　　　　　　106010427

staff

作者　　　株式会社Flair
翻譯　　　鍾佩純
編輯　　　凌瑋琪
潤稿校對　Cherry
封面設計　比比司設計工作室
排版完稿　華漢電腦排版有限公司

Nattoku Layout Kankaku ya Sense ni
Tayoranai Design no Kihon wo
minitsukeru
Copyright © 2015 Flair
Chinese translation rights in complex
characters arranged with MdN
Corporation, Tokyo
through Japan UNI Agency, Inc., Tokyo
and Future View Technology Ltd.